激辛數獨

2

1

6 1
5

8

1 2

4
8

Media Soft——編
Maki Li——譯

高階解題技巧大公開

解題技巧 1 | 隱藏的雷射線法

當你遇到圖中的情況時，能否看出右下角★號處為 2 呢？

以題目中已知的兩個 2 來看，可以知道右上九宮格中僅剩下兩個空格（標示▼記號處）可以放入 2。

再延著▼記號處往下畫一條連續的虛線，而右下角九宮格裡的虛線上不能再重複放 2，由此可知，★號處即為 2。

這種利用間接的線條來找出交集的解題方法，稱為隱藏的雷射線法。

解題技巧 2 | 數對刪減法（Naked Pair）

當你遇到圖中的狀況時，能否看出右下角★號處為 1 呢？

在右下角的九宮格中，試想一下若要放入 2 或 6，只剩灰底兩處可以選擇。同理可知，上下兩個灰色區域一個是 2，另一個便是 6。

從規則而言，右下角九宮格要放入 1 有★和下方灰底處兩個選擇，扣除掉灰底處應放入 2 或 6，可以得知只剩★號處可放入數字 1。

解題技巧 3 | 三鏈數刪減法（Naked Triples）

當你遇到圖中的狀況時，能否看出左下角★號處為 3 呢？

左下角的九宮格中，從橫列和直行都有出現的數字可以得知，4、6、7 只剩灰底三處可以選擇，此時預先假設灰底處已隨機填進 4、6、7，再試著找出 3 的位置，可以發現 3 必須填入★號處才是正確的。

解題技巧 4 | 矩形頂點刪減法 （X-Wing）

當你的解題進度進行到圖中的狀態時，能否看出左上角★號處為 5 呢？

從圖中已知★號處為 1 或 5，再從標有 1 的直行看上面數來第 5 列，推論出 1 只剩此列的灰底兩處可以選擇，同理可知下面數來第 2 列中，數字 1 也只剩該列的灰底兩處可放入。

不管灰底何處放入 1 都可以確認另一行不能再重複放入。也就是說，若■記號處放入 1，另一列中的■也必須為 1，反之亦然。此時我們再回到★號處，可以推測出★號所在的直行已經有一處確定放入 1 了，所以★號處自然只剩下 5 這個選擇。

這種「找出某個數字在某兩行僅出現在相同兩列，再進行刪減」的方法即為「矩形頂點刪減法」。

解題技巧 5 | XY 形態匹配刪減法 （XY-Wing）

當你的解題進度進行到圖中的狀態時，能否看出左上角★號處為 7 呢？

從★號所在的直行中可以判斷，★號處可能放入 3 或 7。接著以★號處為軸心，找出只有兩個候選數但彼此候選數字又有重疊的格子（如圖中灰底處），此三格灰底處的候選數字分別是 3 或 8、1 或 8、1 或 3。

接著將注意力移回★號處，試著填入候選數字 3 來判斷可行性，順應此情況，左上灰底處只能選擇填 8，左下灰底處應為 1，

右下灰底處的剩下數字 3 可以填入，此時你會發現右下灰底的 3 和★號處預填的數字 3 產生衝突，因此可以推測出★號處應為 7。

※ 本書以挑戰讀者解題能力為目的，並沒有刊載每一道題目的重點提示。
建議讀者在閱讀本章「高階解題技巧大公開」前，先試著挑戰書中的題目。

目標時間：30分00秒

實際時間： 分 秒

	2	1				9	3	
	7		6	9		5	8	
		3		6				
	9	8	4	1		3		
			5			2		
	6	2		3	5		4	
	4	8				7	9	

檢查表	1	2	3
	4	5	6
	7	8	9

關於「目標時間」

測量解決問題所需的時間，再填入「實際時間」欄位。

當實際時間在目標時間內，代表你順利完成了這個難度級別的問題。

目標時間：	30分00秒
實際時間：	分　秒

	2	8			5	3	6	
	1			3	7		4	
					1	2	3	
		7		8		4		
	9	6	3					
	4		9	1			8	
	8	9	6				1	7

檢查表	1	2	3
	4	5	6
	7	8	9

如果你遇到卡關的情形

可根據難易度，參考本書第 2-3 頁的「高階解題技巧大公開」，再繼續進行挑戰。

＊解答請見第8頁。

		3	8		4	9	2	
	6	2		1		8	4	
	7							5
		1		2		7		
	9							6
	8	6		9		1	7	
	1	5	7		3	4		

檢查表	1	2	3
	4	5	6
	7	8	9

Q001解答

解題方法可參考本書第2-3頁的「高階解題技巧大公開」。

6	9	5	3	1	8	4	7	2
8	2	1	5	7	4	9	3	6
3	7	4	6	9	2	5	8	1
4	1	3	2	6	7	8	5	9
2	5	9	8	4	1	3	6	7
7	8	6	9	5	3	2	1	4
9	6	2	7	3	5	1	4	8
5	4	8	1	2	6	7	9	3
1	3	7	4	8	9	6	2	5

目標時間：	30分00秒
實際時間：	分　秒

*解答請見第9頁。

		1	2			7	5	
9			5	8		7		6
2						1		9
	9		3			2		
7	6							8
1		2	4	6				3
	3	1			5	4		

檢查表

1	2	3
4	5	6
7	8	9

Q002解答

解題方法可參考本書第2-3頁的「高階解題技巧大公開」。

4	7	3	8	6	9	5	1	2
9	2	8	1	4	5	3	6	7
6	1	5	2	3	7	8	4	9
8	5	4	7	9	1	2	3	6
2	3	7	5	8	6	4	9	1
1	9	6	3	2	4	7	5	8
7	4	2	9	1	3	6	8	5
3	8	9	6	5	2	1	7	4
5	6	1	4	7	8	9	2	3

目標時間：30分00秒

實際時間：　分　秒

＊解答請見第10頁。

8			1				9	4
	7		9	6	8			1
4	8						7	
	6			3			5	
	5						2	6
1			3	7	9		8	
2	9				4			3

檢查表	1	2	3
	4	5	6
	7	8	9

Q003解答

解題方法可參考本書第 2-3 頁的「高階解題技巧大公開」。

8	4	9	2	3	6	5	1	7
1	5	3	8	7	4	9	2	6
7	6	2	9	1	5	8	4	3
6	7	8	3	4	9	2	5	1
5	3	1	6	2	8	7	9	4
2	9	4	1	5	7	3	6	8
3	8	6	4	9	2	1	7	5
9	1	5	7	6	3	4	8	2
4	2	7	5	8	1	6	3	9

＊解答請見第11頁。

	3	5					1	7
	6	9	7	8				5
		1	2		5			
		8		9		7		
			3		8	2		
	4			3	1	8	6	
	1	2				3	4	

檢查表	1	2	3
	4	5	6
	7	8	9

Q004解答

解題方法可參考本書第2-3頁的「高階解題技巧大公開」。

3	6	1	2	9	7	5	8	4
5	8	7	6	4	1	9	3	2
9	2	4	3	5	8	7	1	6
2	3	8	5	7	4	1	6	9
4	1	9	8	3	6	2	7	5
7	5	6	9	1	2	3	4	8
1	7	2	4	6	9	8	5	3
8	4	5	7	2	3	6	9	1
6	9	3	1	8	5	4	2	7

007 進階篇

目標時間：30分00秒

實際時間：　分　秒

＊解答請見第**12**頁。

		5	7	6	9	8		
	1	2				3		9
	3		2					5
	2			4				7
	7				8			1
	6	1				4	8	
		8	6	9	1	7		

檢查表

1	2	3
4	5	6
7	8	9

Q005解答

解題方法可參考本書第 2-3 頁的「高階解題技巧大公開」。

8	2	6	1	5	3	7	9	4
5	7	4	9	6	8	2	3	1
3	1	9	7	4	2	8	6	5
4	8	1	5	2	6	3	7	9
9	6	2	4	3	7	1	5	8
7	5	3	8	9	1	4	2	6
6	3	8	2	1	5	9	4	7
1	4	5	3	7	9	6	8	2
2	9	7	6	8	4	5	1	3

＊解答請見第13頁。

		1			7	8		9
5		2	9		8	3		4
	4					9		8
			1					
3		6				5		
9		8	4		5	6		7
4		5	2			1		

檢查表

1	2	3
4	5	6
7	8	9

Q006解答

解題方法可參考本書第2-3頁的「高階解題技巧大公開」。

8	7	4	5	1	3	9	2	6
2	3	5	4	6	9	1	7	8
1	6	9	7	8	2	4	5	3
3	9	1	2	7	5	6	8	4
4	2	8	1	9	6	7	3	5
7	5	6	3	4	8	2	9	1
5	4	7	9	3	1	8	6	2
6	1	2	8	5	7	3	4	9
9	8	3	6	2	4	5	1	7

*解答請見第14頁。

目標時間：30分00秒

實際時間： 分 秒

		9	3	4		6		
	1	6		9		4	2	
	5				7			
	2	1		6		9	8	
			1				4	
	4	5		7		1	6	
		8		3	2	5		

檢查表

1	2	3
4	5	6
7	8	9

Q007解答

9	8	7	3	1	2	5	4	6
3	4	5	7	6	9	8	2	1
6	1	2	8	5	4	3	9	7
1	3	4	2	7	6	9	5	8
8	2	9	1	4	5	6	7	3
5	7	6	9	3	8	2	1	4
7	6	1	5	2	3	4	8	9
4	5	8	6	9	1	7	3	2
2	9	3	4	8	7	1	6	5

解題方法可參考本書第2-3頁的「高階解題技巧大公開」。

＊解答請見第15頁。

	3	1				9		
	5	7	8	9		2	6	
		2		5				
		6	9	4	2	1		
				8		6		
	7	3		2	1	8	9	
		5				4	7	

檢查表

1	2	3
4	5	6
7	8	9

Q008解答

解題方法可參考本書第2-3頁的「高階解題技巧大公開」。

6	4	1	3	2	7	8	5	9
8	9	3	5	4	1	7	6	2
5	7	2	9	6	8	3	1	4
1	2	4	6	5	3	9	7	8
7	5	9	8	1	4	2	3	6
3	8	6	7	9	2	5	4	1
9	1	8	4	3	5	6	2	7
2	3	7	1	8	6	4	9	5
4	6	5	2	7	9	1	8	3

*解答請見第16頁。

目標時間：30分00秒

實際時間： 分 秒

	8	4				7		3
1								
7		6			2	4		5
			9			1		
		7	4	8				
		3	2					
2		1	6			9		7
								4
3		7				8	6	

檢查表

1	2	3
4	5	6
7	8	9

Q009解答

解題方法可參
考本書第2-3
頁的「高階解題
技巧大公開」。

4	3	7	2	5	6	8	1	9
2	8	9	3	4	1	6	5	7
5	1	6	7	9	8	4	2	3
6	5	4	9	8	7	2	3	1
7	2	1	4	6	3	9	8	5
8	9	3	1	2	5	7	4	6
3	4	5	8	7	9	1	6	2
1	7	8	6	3	2	5	9	4
9	6	2	5	1	4	3	7	8

*解答請見第17頁。

| 目標時間： | 30分00秒 |
| 實際時間： | 分　秒 |

		3						
	5					6	4	
	1		7		2	9	8	
8		3	5			4		
				9				
		2			8	1		5
	4	8	9		5		7	
	3	9				2		
					1			

檢查表

1	2	3
4	5	6
7	8	9

Q010解答

解題方法可參考本書第2-3頁的「高階解題技巧大公開」。

9	6	8	2	1	4	5	3	7
2	3	1	7	6	5	9	4	8
4	5	7	8	9	3	2	6	1
3	4	2	1	5	6	7	8	9
7	8	6	9	4	2	1	5	3
5	1	9	3	8	7	6	2	4
6	7	3	4	2	1	8	9	5
1	9	5	6	3	8	4	7	2
8	2	4	5	7	9	3	1	6

013 進階篇

*解答請見第18頁。

| 目標時間：30分00秒 |
| 實際時間： 分 秒 |

			6			2		
				7		1		
		6		9			8	5
4			3					
	5	8				3	9	
					2			1
1	4			8		6		
		9		6				
		7			1			

檢查表	1	2	3
	4	5	6
	7	8	9

Q011解答

5	8	4	9	6	1	7	2	3
1	3	2	4	7	5	6	8	9
7	9	6	8	3	2	4	1	5
4	2	8	5	9	3	1	7	6
6	1	5	7	4	8	3	9	2
9	7	3	1	2	6	5	4	8
2	5	1	6	8	4	9	3	7
8	6	9	3	1	7	2	5	4
3	4	7	2	5	9	8	6	1

解題方法可參考本書第2-3頁的「高階解題技巧大公開」。

目標時間：30分00秒

實際時間：　　分　　秒

＊解答請見第19頁。

1				2				
			4				3	
		8	6		7	9		
	7	2				1		
6								4
		1				5	2	
	9	5		1		8		
	2			4				
			3					5

檢查表

1	2	3
4	5	6
7	8	9

Q012解答

解題方法可參考本書第2-3頁的「高階解題技巧大公開」。

9	8	7	3	6	4	5	2	1
3	2	5	1	8	9	6	4	7
6	1	4	7	5	2	9	8	3
8	6	3	5	1	7	4	9	2
4	5	1	2	9	3	7	6	8
7	9	2	6	4	8	1	3	5
1	4	8	9	2	5	3	7	6
5	3	9	8	7	6	2	1	4
2	7	6	4	3	1	8	5	9

目標時間：	30分00秒
實際時間：	分　秒

				4				
		1			7		2	
	6	9		5		7		
			3				5	
7		8				9		1
	4				2			
		2		9		5	1	
	3			7		4		
				8				

檢查表	1	2	3
	4	5	6
	7	8	9

Q013解答

解題方法可參考本書第 2-3 頁的「高階解題技巧大公開」。

7	1	5	6	3	8	2	4	9
9	8	4	2	7	5	1	6	3
3	2	6	1	9	4	7	8	5
4	7	1	3	5	9	8	2	6
2	5	8	7	1	6	3	9	4
6	9	3	8	4	2	5	7	1
1	4	2	9	8	3	6	5	7
8	3	9	5	6	7	4	1	2
5	6	7	4	2	1	9	3	8

目標時間：30分00秒

實際時間： 分 秒

＊解答請見第21頁。

				2				
	7					6	3	
			4		1		5	
		9		6		1		
6			1		8			5
		2		4		8		
	5		7		9			
	3	1					2	
				3				

檢查表

1	2	3
4	5	6
7	8	9

Q014解答

解題方法可參考本書第2-3頁的「高階解題技巧大公開」。

1	9	4	8	2	3	6	5	7
5	6	7	4	1	9	2	3	8
2	3	8	6	5	7	9	4	1
4	7	2	3	8	5	1	6	9
6	5	3	1	9	2	7	8	4
9	8	1	7	4	6	5	2	3
3	4	9	5	6	1	8	7	2
8	2	5	9	7	4	3	1	6
7	1	6	2	3	8	4	9	5

＊解答請見第22頁。

| 目標時間： | 30分00秒 |
| 實際時間： | 分　秒 |

8		9				4		2
3				6	5			9
		3	2		1			
		1		9		8		
			3		7	5		
2				1	4			7
5		4				3		1

檢查表	1	2	3
	4	5	6
	7	8	9

Q015解答

解題方法可參考本書第 2-3 頁的「高階解題技巧大公開」。

3	8	7	2	4	9	1	6	5
4	5	1	6	3	7	8	2	9
2	6	9	8	5	1	7	4	3
9	1	6	3	7	8	2	5	4
7	2	8	5	6	4	9	3	1
5	4	3	9	1	2	6	8	7
8	7	2	4	9	3	5	1	6
1	3	5	7	2	6	4	9	8
6	9	4	1	8	5	3	7	2

目標時間：30分00秒

實際時間：　　分　秒

＊解答請見第23頁。

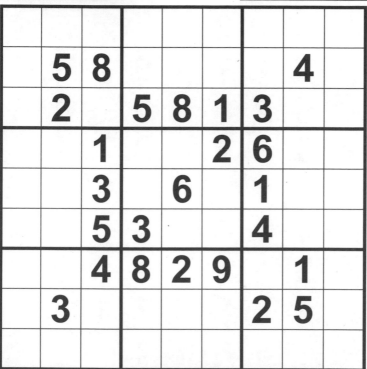

檢查表	1	2	3
	4	5	6
	7	8	9

Q016解答

8	9	5	6	2	3	4	1	7
1	7	4	9	8	5	6	3	2
3	2	6	4	7	1	9	5	8
7	8	9	5	6	2	1	4	3
6	4	3	1	9	8	2	7	5
5	1	2	3	4	7	8	9	6
2	5	8	7	1	9	3	6	4
4	3	1	8	5	6	7	2	9
9	6	7	2	3	4	5	8	1

解題方法可參考本書第2-3頁的「高階解題技巧大公開」。

目標時間：30分00秒

實際時間：　分　秒

			3					
		1	7		9	5		
	6	2					4	
4	9		2		8		1	
	1		4		6		9	3
	3					6	2	
		5	8		7	1		
				1				

檢查表	1	2	3
	4	5	6
	7	8	9

Q017解答

8	6	9	1	7	3	4	5	2
7	1	5	9	4	2	6	3	8
3	4	2	6	5	8	1	7	9
4	5	3	2	8	1	7	9	6
6	7	1	4	9	5	8	2	3
9	2	8	3	6	7	5	1	4
2	3	6	5	1	4	9	8	7
1	9	7	8	3	6	2	4	5
5	8	4	7	2	9	3	6	1

解題方法可參考本書第2-3頁的「高階解題技巧大公開」。

020 進階篇

*解答請見第25頁。

目標時間：	30分00秒
實際時間：	分 秒

	4							
5		9					3	
	2		8	9	1			
		1		2		5		
	2	1			7	6		
	3			6		4		
			3	7	6		1	
	3					2		8
						4		

檢查表	1	2	3
	4	5	6
	7	8	9

Q018解答

解題方法可參考本書第 2-3 頁的「高階解題技巧大公開」。

3	7	6	2	9	4	5	8	1
1	5	8	6	7	3	9	4	2
4	2	9	5	8	1	3	7	6
7	4	1	9	5	2	6	3	8
2	8	3	4	6	7	1	9	5
6	9	5	3	1	8	4	2	7
5	6	4	8	2	9	7	1	3
8	3	7	1	4	6	2	5	9
9	1	2	7	3	5	8	6	4

*解答請見第26頁。

目標時間：30分00秒

實際時間：　分　秒

5			2		1	9		8
			4	9		3		6
2		6						1
	4					2		
1						4		3
9		7		6	8			
6		8	1		3			2

檢查表

1	2	3
4	5	6
7	8	9

Q019解答

7	5	4	3	6	2	9	8	1
3	8	1	7	4	9	5	6	2
9	6	2	1	8	5	3	4	7
4	9	3	2	5	8	7	1	6
2	7	6	9	1	3	8	5	4
5	1	8	4	7	6	2	9	3
1	3	7	5	9	4	6	2	8
6	4	5	8	2	7	1	3	9
8	2	9	6	3	1	4	7	5

解題方法可參考本書第2-3頁的「高階解題技巧大公開」。

＊解答請見第27頁。

		9						
		3	4	1	2			
5	1	4						
	6			8			3	
	5		9		1		6	
	7			2			8	
						7	1	3
			3	4	5	6		
						9		

檢查表

1	2	3
4	5	6
7	8	9

Q020解答

7	4	8	6	5	3	1	9	2
5	1	9	7	4	2	8	3	6
3	2	6	8	9	1	7	5	4
6	9	1	4	2	8	5	7	3
4	5	2	1	3	7	6	8	9
8	7	3	9	6	5	4	2	1
2	8	4	3	7	6	9	1	5
9	3	7	5	1	4	2	6	8
1	6	5	2	8	9	3	4	7

解題方法可參考本書第2-3頁的「高階解題技巧大公開」。

目標時間：	30分00秒
實際時間：	分 秒

								8
						2	3	1
		8	9	7		6		
	5		8		4			
	7	1		6	3			
	2		7		1			
8		2	4	9				
2	5	6						
	1							

檢查表	1	2	3
	4	5	6
	7	8	9

Q021解答

5	6	3	2	7	1	9	4	8
4	1	9	8	3	6	5	2	7
7	8	2	4	9	5	3	1	6
2	9	6	3	5	4	8	7	1
8	3	4	6	1	7	2	5	9
1	7	5	9	8	2	4	6	3
9	2	7	5	6	8	1	3	4
3	4	1	7	2	9	6	8	5
6	5	8	1	4	3	7	9	2

解題方法可參考本書第 2-3 頁的「高階解題技巧大公開」。

*解答請見第29頁。

目標時間：30分00秒

實際時間：　　分　秒

			7		8			5
	2						6	
		5	9		2			
5			4	1		3		2
1		6			9	8		4
			2		7	1		
	3						4	
8			4		1			

檢查表

1	2	3
4	5	6
7	8	9

Q022解答

解題方法可參考本書第2-3頁的「高階解題技巧大公開」。

6	2	9	8	5	7	3	4	1
7	8	3	4	1	2	5	9	6
5	1	4	6	9	3	8	7	2
9	6	2	7	8	4	1	3	5
4	5	8	9	3	1	2	6	7
3	7	1	5	2	6	4	8	9
8	4	5	2	6	9	7	1	3
1	9	7	3	4	5	6	2	8
2	3	6	1	7	8	9	5	4

目標時間：30分00秒

實際時間：　分　秒

＊解答請見第30頁。

		9	6	8		5	7	
	2			3		1	6	
	5		4					
	8	6				7	9	
					2		1	
	1	5		4			3	
	3	8		1	9	6		

檢查表	1	2	3
	4	5	6
	7	8	9

Q023解答

解題方法可參
考本書第2-3
頁的「高階解題
技巧大公開」。

5	6	4	3	2	1	7	8	9
9	7	8	5	6	4	2	3	1
3	2	1	8	9	7	5	6	4
1	3	5	9	8	2	4	7	6
8	4	7	1	5	6	3	9	2
6	9	2	4	7	3	1	5	8
7	8	3	2	4	9	6	1	5
2	5	6	7	1	8	9	4	3
4	1	9	6	3	5	8	2	7

QUESTION
026 進階篇

目標時間：30分00秒

實際時間： 分 秒

＊解答請見第31頁。

		5	7		6	1		2
2				1		4		3
3					4			5
		2				6		
1			2					9
5		9		3				7
7		4	1		5	9		

檢查表

1	2	3
4	5	6
7	8	9

Q024解答

解題方法可參考本書第2-3頁的「高階解題技巧大公開」。

9	4	3	7	6	8	2	1	5
7	2	8	5	1	3	4	6	9
6	1	5	9	4	2	7	3	8
5	8	4	1	7	6	3	9	2
3	9	2	8	5	4	6	7	1
1	7	6	3	2	9	8	5	4
4	5	9	2	3	7	1	8	6
2	3	1	6	8	5	9	4	7
8	6	7	4	9	1	5	2	3

29

目標時間：30分00秒

實際時間：　分　秒

			4	1	3	2		
							6	
	5					9		4
2			6		4			7
3								6
9			8		1			5
5		1				8		
	9							
		4	7	2	8			

檢查表

1	2	3
4	5	6
7	8	9

Q025解答

解題方法可參考本書第2-3頁的「高階解題技巧大公開」。

8	6	1	7	2	5	9	4	3
3	4	9	6	8	1	5	7	2
5	2	7	9	3	4	1	6	8
1	5	3	4	9	7	2	8	6
2	8	6	1	5	3	7	9	4
9	7	4	8	6	2	3	1	5
7	1	5	2	4	6	8	3	9
4	3	8	5	1	9	6	2	7
6	9	2	3	7	8	4	5	1

＊解答請見第33頁。

					2			
	6	4	3					
2		9		1		8		
6	5				2			9
1						4		
9	3				5	1		
4	2		7		3			
		5	3	7				
	1							

検査表

1	2	3
4	5	6
7	8	9

Q026解答

解題方法可參考本書第2-3頁的「高階解題技巧大公開」。

8	3	5	7	4	6	1	9	2
4	9	1	5	2	3	7	6	8
2	6	7	8	1	9	4	5	3
3	7	8	9	6	4	2	1	5
9	5	2	3	7	1	6	8	4
1	4	6	2	5	8	3	7	9
5	1	9	6	3	2	8	4	7
6	8	3	4	9	7	5	2	1
7	2	4	1	8	5	9	3	6

*解答請見第34頁。

目標時間：30分00秒

實際時間：　分　秒

	9	1	6		4	8	3	
	8					4	2	
	1			3			8	
			9		8			
	5			2			7	
	7	3					1	
	6	2	1		3	5	9	

檢查表	1	2	3
	4	5	6
	7	8	9

Q027解答

解題方法可參考本書第 2-3 頁的「高階解題技巧大公開」。

7	6	9	4	1	3	2	5	8
4	2	3	5	8	9	7	6	1
1	8	5	2	6	7	9	3	4
2	5	8	6	3	4	1	9	7
3	1	7	9	5	2	4	8	6
9	4	6	8	7	1	3	2	5
5	7	1	3	9	6	8	4	2
8	9	2	1	4	5	6	7	3
6	3	4	7	2	8	5	1	9

030 進階篇

＊解答請見第35頁。

目標時間：	30分00秒
實際時間：	分　秒

					1			4
	3					1		
4		8		2		5		
	9	7		8	4		2	
8		1	6		9	7		
1		4		3		8		
	2				6			
5		1						

檢查表	1	2	3
	4	5	6
	7	8	9

Q028解答

解題方法可參考本書第 2-3 頁的「高階解題技巧大公開」。

5	3	9	7	8	2	4	6	1
1	8	6	4	3	5	9	7	2
4	2	7	9	6	1	8	5	3
7	6	5	3	1	4	2	8	9
2	1	8	5	7	9	3	4	6
9	4	3	8	2	6	5	1	7
6	5	4	2	9	7	1	3	8
8	9	1	6	5	3	7	2	4
3	7	2	1	4	8	6	9	5

＊解答請見第36頁。

目標時間：30分00秒

實際時間：　分　秒

2			1		4			8
			6		9			
		1				3		
9	5				3		4	1
6	4		9				5	2
		5				2		
			8		6			
1			2		5			9

檢查表

1	2	3
4	5	6
7	8	9

Q029解答

解題方法可參考本書第2-3頁的「高階解題技巧大公開」。

7	3	4	8	1	2	9	5	6
2	9	1	6	5	4	8	3	7
5	8	6	3	9	7	4	2	1
4	1	9	7	3	5	6	8	2
3	2	7	9	6	8	1	4	5
6	5	8	4	2	1	3	7	9
9	7	3	5	4	6	2	1	8
8	6	2	1	7	3	5	9	4
1	4	5	2	8	9	7	6	3

*解答請見第37頁。

目標時間：30分00秒

實際時間：　分　秒

		1		4	8	2		9
9		3				7		8
			5		6			4
1								3
7			3		2			
8		2				5		1
4		5	1	2		8		

檢查表

1	2	3
4	5	6
7	8	9

Q030解答

解題方法可參考 本 書 第 2-3 頁的「高階解題技巧大公開」。

6	9	5	3	7	1	8	2	4
2	8	3	9	5	4	1	7	6
1	4	7	8	6	2	3	5	9
3	5	9	7	1	8	4	6	2
7	6	4	2	3	5	9	1	8
8	2	1	6	4	9	7	3	5
9	1	6	4	2	3	5	8	7
4	3	2	5	8	7	6	9	1
5	7	8	1	9	6	2	4	3

QUESTION 033 進階篇

*解答請見第38頁。

目標時間：	30分00秒
實際時間：	分　秒

		1	7			3	9	
9		2				5		8
7				6				2
			4	1	9			
8				7				9
2		5				3		4
		3	5			4	1	

檢查表

1	2	3
4	5	6
7	8	9

Q031解答

2	7	6	1	3	4	5	9	8
5	3	8	6	2	9	4	1	7
4	9	1	5	8	7	3	2	6
9	5	2	7	6	3	8	4	1
8	1	7	4	5	2	9	6	3
6	4	3	9	1	8	7	5	2
7	6	5	3	9	1	2	8	4
3	2	9	8	4	6	1	7	5
1	8	4	2	7	5	6	3	9

解題方法可參考本書第2-3頁的「高階解題技巧大公開」。

＊解答請見第39頁。

| 目標時間： | 30分00秒 |
| 實際時間： | 分　秒 |

	5	**4**				**3**		
3			**6**	**9**		**1**	**7**	
				8		**2**		
		6	**4**	**9**	**1**	**5**		
		5		**3**				
2	**3**		**6**	**7**			**8**	
		1				**6**	**4**	

檢查表	1	2	3
	4	5	6
	7	8	9

Q032解答

解題方法可參考本書第 2-3 頁的「高階解題技巧大公開」。

5	6	1	7	4	8	2	3	9
2	8	7	9	5	3	4	1	6
9	4	3	2	6	1	7	5	8
3	2	8	5	9	6	1	7	4
1	5	6	4	8	7	9	2	3
7	9	4	3	1	2	6	8	5
8	7	2	6	3	4	5	9	1
6	1	9	8	7	5	3	4	2
4	3	5	1	2	9	8	6	7

*解答請見第40頁。

目標時間：	30分00秒
實際時間：	分　秒

2								3
	1		8		4			
		4	6		1			
	2	8			6	9	7	
	5	9	1			8	2	
			7		2	6		
			9		3		5	
9								1

檢查表

1	2	3
4	5	6
7	8	9

Q033解答

解題方法可參考本書第2-3頁的「高階解題技巧大公開」。

4	5	1	7	8	3	9	2	6
3	6	8	9	5	2	7	4	1
9	7	2	6	4	1	5	3	8
7	1	9	3	6	8	4	5	2
5	2	6	4	1	9	8	7	3
8	3	4	2	7	5	6	1	9
2	8	5	1	9	7	3	6	4
1	4	7	8	3	6	2	9	5
6	9	3	5	2	4	1	8	7

*解答請見第41頁。

目標時間：30分00秒

實際時間：　分　秒

					2	6		
			5		1	7		
				7			5	4
	8				9	1	3	2
9	6	1	8				7	
7	1		9					
		3	4		8			
		5	2					

檢查表

1	2	3
4	5	6
7	8	9

Q034解答

解題方法可參考本書第2-3頁的「高階解題技巧大公開」。

6	9	7	1	4	3	8	2	5
1	5	4	8	2	7	3	6	9
8	3	2	5	6	9	1	7	4
3	4	9	7	8	5	2	1	6
2	8	6	4	9	1	5	3	7
7	1	5	2	3	6	4	9	8
5	2	3	6	7	4	9	8	1
9	7	1	3	5	8	6	4	2
4	6	8	9	1	2	7	5	3

目標時間：	30分00秒
實際時間：	分　秒

		8				1	4	
	7		2	9	8		3	
		1		7		5		
		2	5		6	3		
		3		8		9		
	8		1	6	5		9	
	6	9				2		

檢查表

1	2	3
4	5	6
7	8	9

Q035解答

解題方法可參考本書第2-3頁的「高階解題技巧大公開」。

2	8	6	5	7	9	1	4	3
7	1	3	8	2	4	5	6	9
5	9	4	6	3	1	2	8	7
1	2	8	3	5	6	9	7	4
6	4	7	2	9	8	3	1	5
3	5	9	1	4	7	8	2	6
4	3	5	7	1	2	6	9	8
8	7	1	9	6	3	4	5	2
9	6	2	4	8	5	7	3	1

QUESTION
038 進階篇

*解答請見第43頁。

目標時間：30分00秒

實際時間： 分 秒

			3		4			
		5						
	3	8	1		9	7		
6		9			7	5		8
3			4	2			9	1
		2	7		8	6	4	
						1		
			5		6			

檢查表

1	2	3
4	5	6
7	8	9

Q036解答

解題方法可參考本書第2-3頁的「高階解題技巧大公開」。

4	5	7	3	9	2	6	8	1
6	3	8	5	4	1	7	2	9
1	2	9	6	8	7	3	5	4
5	8	4	7	6	9	1	3	2
3	7	2	1	5	4	8	9	6
9	6	1	8	2	3	4	7	5
7	1	6	9	3	5	2	4	8
2	9	3	4	1	8	5	6	7
8	4	5	2	7	6	9	1	3

| 目標時間：30分00秒 |
| 實際時間：　分　秒 |

			7		9			
	6						5	
		4	6		1	8		
1		6			8	9		2
8		7	9			1		4
		9	8		2	7		
	1						3	
			5		3			

檢查表	1	2	3
	4	5	6
	7	8	9

Q037解答

解題方法可參考本書第2-3頁的「高階解題技巧大公開」。

5	3	6	7	4	1	8	2	9
9	2	8	6	5	3	1	4	7
1	7	4	2	9	8	6	3	5
6	4	1	3	7	9	5	8	2
8	9	2	5	1	6	3	7	4
7	5	3	4	8	2	9	1	6
2	8	7	1	6	5	4	9	3
4	6	9	8	3	7	2	5	1
3	1	5	9	2	4	7	6	8

目標時間：30分00秒

實際時間：　分　秒

*解答請見第45頁。

		7	9		1	3	5	
	8			4	7		9	
	4					1	7	
		8				4		
	6	2					8	
7			5	2			6	
1		9	8		3	2		

檢查表

1	2	3
4	5	6
7	8	9

Q038解答

解題方法可參考本書第2-3頁的「高階解題技巧大公開」。

2	6	1	3	7	4	8	9	5
7	9	5	6	8	2	3	1	4
4	3	8	1	5	9	7	6	2
6	1	9	4	3	7	5	2	8
5	2	7	8	9	1	4	3	6
3	8	4	2	6	5	9	7	1
9	5	2	7	1	8	6	4	3
8	4	6	9	2	3	1	5	7
1	7	3	5	4	6	2	8	9

目標時間：30分00秒

實際時間：　分　秒

＊解答請見第46頁。

	9	1	3		8	2		
	6	3				1	7	
	8			3			9	
			7		1			
	7			5			6	
	2	4				9	5	
		9	2		6	3	8	

檢查表	1	2	3
	4	5	6
	7	8	9

Q039解答

解題方法可參考本書第 2-3 頁的「高階解題技巧大公開」。

2	8	3	7	5	9	6	4	1
9	6	1	2	8	4	3	5	7
5	7	4	6	3	1	8	2	9
1	5	6	3	4	8	9	7	2
4	9	2	1	7	6	5	8	3
8	3	7	9	2	5	1	6	4
3	4	9	8	6	2	7	1	5
6	1	5	4	9	7	2	3	8
7	2	8	5	1	3	4	9	6

目標時間：30分00秒

實際時間： 分 秒

※解答請見第47頁。

	6				1		5	
2					6		3	7
			7		4			
		6				2	1	4
3	7	8				9		
			3		5			
4	5		2					6
	8		1				2	

檢查表	1	2	3
	4	5	6
	7	8	9

Q040解答

解題方法可參考本書第2-3頁的「高階解題技巧大公開」。

9	3	6	2	5	8	7	1	4
4	2	7	9	6	1	3	5	8
5	8	1	3	4	7	6	9	2
3	4	5	6	8	2	1	7	9
1	9	8	7	3	5	4	2	6
7	6	2	4	1	9	5	8	3
8	7	3	5	2	4	9	6	1
6	1	9	8	7	3	2	4	5
2	5	4	1	9	6	8	3	7

目標時間：30分00秒

實際時間：　分　秒

*解答請見第48頁。

		2				5		
					8			
1		8	9		3			6
		6	5		7	2	1	
	7	5	6		9	8		
5			7		2	4		3
			4					
		9				1		

檢查表

1	2	3
4	5	6
7	8	9

Q041解答

解題方法可參考本書第 2-3 頁的「高階解題技巧大公開」。

2	5	8	4	1	7	6	3	9
7	9	1	3	6	8	2	4	5
4	6	3	5	2	9	1	7	8
1	8	5	6	3	2	7	9	4
9	4	6	7	8	1	5	2	3
3	7	2	9	5	4	8	6	1
8	2	4	1	7	3	9	5	6
5	1	9	2	4	6	3	8	7
6	3	7	8	9	5	4	1	2

*解答請見第49頁。

目標時間：30分00秒

實際時間：　分　秒

		8		9	1	2		
	5	6		7		1		4
					3		6	
	2	5				3	7	
	1		7					
	4	9		8		5	2	
		7	1	6		9		

檢查表

1	2	3
4	5	6
7	8	9

Q042解答

解題方法可參考本書第2-3頁的「高階解題技巧大公開」。

7	6	4	9	3	1	8	5	2
2	1	9	5	8	6	4	3	7
8	3	5	7	2	4	6	9	1
5	9	6	8	7	3	2	1	4
1	4	2	6	5	9	7	8	3
3	7	8	4	1	2	9	6	5
9	2	7	3	6	5	1	4	8
4	5	1	2	9	8	3	7	6
6	8	3	1	4	7	5	2	9

＊解答請見第50頁。

目標時間：30分00秒

實際時間：　分　秒

					8			
	7	6			2	1		
	8		9		1		7	
		3				2	4	5
2	1	7				3		
	5		1		9		2	
		8	4			6	5	
			3					

檢查表	1	2	3
	4	5	6
	7	8	9

Q043解答

3	9	2	1	7	6	5	4	8
7	6	4	2	5	8	3	9	1
1	5	8	9	4	3	7	2	6
8	4	6	5	3	7	2	1	9
9	1	3	8	2	4	6	7	5
2	7	5	6	1	9	8	3	4
5	8	1	7	9	2	4	6	3
6	3	7	4	8	1	9	5	2
4	2	9	3	6	5	1	8	7

解題方法可參考本書第2-3頁的「高階解題技巧大公開」。

目標時間：30分00秒

實際時間：　　分　秒

＊解答請見第51頁。

	1	7	3			6	2	
	5	2		1			4	
	7		5					
	6	4				3	9	
					6		1	
	8			9		4	3	
	9	3		2	8	5		

檢查表

1	2	3
4	5	6
7	8	9

Q044解答

解題方法可參考本書第 2-3 頁的「高階解題技巧大公開」。

2	7	1	4	3	5	6	8	9
4	3	8	6	9	1	2	5	7
9	5	6	2	7	8	1	4	3
7	9	4	5	1	3	8	6	2
6	2	5	8	4	9	3	7	1
8	1	3	7	2	6	4	9	5
1	4	9	3	8	7	5	2	6
5	8	7	1	6	2	9	3	4
3	6	2	9	5	4	7	1	8

目標時間：30分00秒

實際時間：　分　秒

＊解答請見第52頁。

		7	2	9		8		
	3	6				4	2	
	1			5	3			
	8		9		7		6	
			1	2			5	
	5	8				3	1	
		2		8	4	9		

檢查表	1	2	3
	4	5	6
	7	8	9

Q045解答

解題方法可參考 本 書 第 2-3 頁的「高階解題技巧大公開」。

1	4	9	6	7	8	5	3	2
3	7	6	5	4	2	1	9	8
5	8	2	9	3	1	4	7	6
8	9	3	7	1	6	2	4	5
4	6	5	2	9	3	8	1	7
2	1	7	8	5	4	3	6	9
6	5	4	1	8	9	7	2	3
9	3	8	4	2	7	6	5	1
7	2	1	3	6	5	9	8	4

目標時間：30分00秒

實際時間：　分　秒

＊解答請見第53頁。

	3	1				9	5	
	9		5		6	8	2	
		3		1		7		
			4		2			
		9		7		4		
	6	2	8		9			7
	7	5				3	4	

檢查表

1	2	3
4	5	6
7	8	9

Q046解答

解題方法可參考本書第2-3頁的「高階解題技巧大公開」。

7	3	8	4	6	2	1	5	9
9	4	1	7	3	5	6	2	8
6	5	2	8	1	9	7	4	3
1	7	9	5	8	3	2	6	4
8	6	4	2	7	1	3	9	5
3	2	5	9	4	6	8	1	7
5	8	6	1	9	7	4	3	2
4	9	3	6	2	8	5	7	1
2	1	7	3	5	4	9	8	6

＊解答請見第54頁。

目標時間：30分00秒

實際時間：　　分　秒

						7		
		2	4	1		9		
		8				3	2	1
		1		2		4		
		6					5	
				9		8		3
7	2	5					9	
		8		3	7	4		
		6						

檢查表	1	2	3
	4	5	6
	7	8	9

Q047解答

解題方法可參考本書第2-3頁的「高階解題技巧大公開」。

8	2	1	4	3	6	5	9	7
5	4	7	2	9	1	8	3	6
9	3	6	8	7	5	4	2	1
7	1	4	6	5	3	2	8	9
2	8	5	9	4	7	1	6	3
6	9	3	1	2	8	7	5	4
4	5	8	7	6	9	3	1	2
1	6	2	3	8	4	9	7	5
3	7	9	5	1	2	6	4	8

＊解答請見第55頁。

目標時間：	30分00秒
實際時間：	分 秒

			6					
	2					1	5	
			3		7	9	8	
1		5	2		8	6		
		8	1		9	7		5
	3	2	9		5			
	1	9					4	
					6			

検査表

1	2	3
4	5	6
7	8	9

Q048解答

解題方法可參考本書第2-3頁的「高階解題技巧大公開」。

5	2	8	1	9	4	6	3	7
6	3	1	7	2	8	9	5	4
4	9	7	5	3	6	8	2	1
2	4	3	9	1	5	7	8	6
7	1	6	4	8	2	5	9	3
8	5	9	6	7	3	4	1	2
3	6	2	8	4	9	1	7	5
9	7	5	2	6	1	3	4	8
1	8	4	3	5	7	2	6	9

*解答請見第56頁。

目標時間：30分00秒

實際時間：　分　秒

		3			8			
		2	7		4		6	
1	7							
	9		6		7		5	8
7	8		3		1		9	
							7	9
	6		1		9	4		
			2			1		

檢查表	1	2	3
	4	5	6
	7	8	9

Q049解答

解題方法可參考本書第2-3頁的「高階解題技巧大公開」。

9	3	1	6	8	2	7	4	5
5	7	2	4	1	3	9	8	6
6	8	4	7	9	5	3	2	1
8	1	3	2	5	4	6	7	9
4	6	9	3	7	1	2	5	8
2	5	7	9	6	8	1	3	4
7	2	5	1	4	6	8	9	3
1	9	8	5	3	7	4	6	2
3	4	6	8	2	9	5	1	7

QUESTION
052 進階篇

＊解答請見第57頁。

目標時間：	30分00秒
實際時間：	分 秒

Sudoku grid (9×9):

						1		
	7		6		5			
	8		7		2			9
	1	8	9			7	3	
	3	9			1	8	2	
6			8		9		5	
			5			7	2	
		4						

檢查表	1	2	3
	4	5	6
	7	8	9

Q050解答

解題方法可參考本書第2-3頁的「高階解題技巧大公開」。

9	8	4	6	5	1	3	7	2
7	2	3	8	9	4	1	5	6
5	6	1	3	2	7	9	8	4
1	7	5	2	4	8	6	3	9
2	9	6	5	7	3	4	1	8
3	4	8	1	6	9	7	2	5
4	3	2	9	1	5	8	6	7
6	1	9	7	8	2	5	4	3
8	5	7	4	3	6	2	9	1

QUESTION 053 進階篇

*解答請見第58頁。

| 目標時間：30分00秒 |
| 實際時間：　分　秒 |

		7	3	5		4		9
3		8				5		7
1				9				
4			7		5			8
				6				5
7		9				2		6
5		3		8	2	1		

檢查表

1	2	3
4	5	6
7	8	9

Q051解答

6	4	3	9	1	8	5	2	7
8	5	2	7	3	4	9	6	1
1	7	9	5	6	2	8	4	3
4	9	1	6	2	7	3	5	8
3	2	6	8	9	5	7	1	4
7	8	5	3	4	1	2	9	6
2	1	8	4	5	3	6	7	9
5	6	7	1	8	9	4	3	2
9	3	4	2	7	6	1	8	5

解題方法可參考本書第2-3頁的「高階解題技巧大公開」。

＊解答請見第59頁。

目標時間：	30分00秒
實際時間：	分　秒

							3	
			8		6	5		2
			5		3		4	
	6	8			2	3	1	
	9	7	1			6	8	
	4		7		9			
9			5	2		4		
	1							

檢查表

1	2	3
4	5	6
7	8	9

Q052解答

解題方法可參考本書第2-3頁的「高階解題技巧大公開」。

9	6	5	3	8	4	1	7	2
1	2	7	6	9	5	4	8	3
4	8	3	7	1	2	5	6	9
2	1	8	9	5	6	7	3	4
7	4	6	2	3	8	9	1	5
5	3	9	4	7	1	8	2	6
6	7	2	8	4	9	3	5	1
3	9	1	5	6	7	2	4	8
8	5	4	1	2	3	6	9	7

＊解答請見第60頁。

| 目標時間：30分00秒 |
| 實際時間：　分　秒 |

					7			6
	2					9	7	
			1		5		3	
		7	3		9	8		5
1		5	2		6	4		
	5		7		8			
	6	4					1	
3			6					

檢查表

1	2	3
4	5	6
7	8	9

Q053解答

解題方法可參考本書第2-3頁的「高階解題技巧大公開」。

6	1	7	3	5	8	4	2	9
9	5	4	2	7	6	8	3	1
3	2	8	4	1	9	5	6	7
1	7	5	8	9	3	6	4	2
4	9	6	7	2	5	3	1	8
8	3	2	1	6	4	7	9	5
7	4	9	5	3	1	2	8	6
2	8	1	6	4	7	9	5	3
5	6	3	9	8	2	1	7	4

＊解答請見第61頁。

| 目標時間：30分00秒 |
| 實際時間：　　分　秒 |

					4			7
	6			3	8			
	4		9	5		3		
		7				3	1	5
1	3	4				2		
	6		1		7		2	
		5	8			6		
9			2					

檢查表

1	2	3
4	5	6
7	8	9

Q054解答

解題方法可參考本書第2-3頁的「高階解題技巧大公開」。

8	5	4	9	2	1	7	3	6
1	7	3	8	4	6	5	9	2
6	2	9	5	7	3	8	4	1
5	6	8	4	9	2	3	1	7
4	3	1	6	8	7	9	2	5
2	9	7	1	3	5	6	8	4
3	4	6	7	1	9	2	5	8
9	8	5	2	6	4	1	7	3
7	1	2	3	5	8	4	6	9

目標時間：30分00秒

實際時間：　分　秒

＊解答請見第62頁。

					2			7
	5		3		6			
		8		5		3		
	4		1				7	
8		1				2		9
	7			5			4	
		3		7		4		
			6		9		1	
2				8				

檢查表

1	2	3
4	5	6
7	8	9

Q055解答

解題方法可參考本書第2-3頁的「高階解題技巧大公開」。

4	1	3	9	2	7	5	8	6
5	2	6	4	8	3	9	7	1
8	7	9	1	6	5	2	3	4
6	4	7	3	1	9	8	2	5
9	3	2	8	5	4	1	6	7
1	8	5	2	7	6	4	9	3
2	5	1	7	9	3	6	8	4
7	6	4	5	9	2	3	1	8
3	9	8	6	4	1	7	5	2

目標時間：30分00秒

實際時間：　分　秒

＊解答請見第63頁。

				3				
	9			8		4	1	
			5		6	9	2	
		5				8		
2	1						6	4
		7				3		
	5	3	2		1			
	6	1		5			7	
				6				

檢查表

1	2	3
4	5	6
7	8	9

Q056解答

解題方法可參考本書第2-3頁的「高階解題技巧大公開」。

8	1	3	6	2	4	5	9	7
5	9	6	7	1	3	8	4	2
7	4	2	9	8	5	1	3	6
6	8	7	4	9	2	3	1	5
2	5	9	3	6	1	7	8	4
1	3	4	5	7	8	2	6	9
4	6	8	1	5	7	9	2	3
3	2	5	8	4	9	6	7	1
9	7	1	2	3	6	4	5	8

目標時間：30分00秒

實際時間：　分　秒

*解答請見第64頁。

		1			8	5		
					7			
4			1		5	2		6
	6					1	3	2
8	7	9				6		
6		3	5		1			4
			2					
		5	7			3		

檢查表

1	2	3
4	5	6
7	8	9

Q057解答

解題方法可參考本書第2-3頁的「高階解題技巧大公開」。

1	3	6	4	2	8	5	9	7
7	5	9	3	1	6	8	2	4
4	2	8	9	5	7	3	6	1
3	4	5	1	9	2	6	7	8
8	6	1	7	4	3	2	5	9
9	7	2	8	6	5	1	4	3
6	9	3	2	7	1	4	8	5
5	8	4	6	3	9	7	1	2
2	1	7	5	8	4	9	3	6

＊解答請見第65頁。

目標時間：30分00秒

實際時間：　分　秒

7		4			6	5		
					9			
2			1		4			8
	8					2	3	1
9	6	7				8		
8			7		1			4
			2					
		5	6			3		9

検
査
表

1	2	3
4	5	6
7	8	9

Q058解答

解題方法可參考本書第2-3頁的「高階解題技巧大公開」。

1	7	2	4	3	9	5	8	6
5	9	6	7	8	2	4	1	3
3	8	4	5	1	6	9	2	7
6	3	5	1	4	7	8	9	2
2	1	8	3	9	5	7	6	4
9	4	7	6	2	8	3	5	1
8	5	3	2	7	1	6	4	9
4	6	1	9	5	3	2	7	8
7	2	9	8	6	4	1	3	5

目標時間：30分00秒

實際時間：　分　秒

＊解答請見第66頁。

	7	9					8	1
	6	1	9		2			7
		6		1		4		
			2		6			
		3		5		2		
	8		6		7	9	5	
	1	2				7	3	

檢查表

1	2	3
4	5	6
7	8	9

Q059解答

2	6	1	9	4	8	5	7	3
3	5	8	6	2	7	4	1	9
4	9	7	1	3	5	2	8	6
5	4	6	8	7	9	1	3	2
1	3	2	4	5	6	8	9	7
8	7	9	3	1	2	6	4	5
6	8	3	5	9	1	7	2	4
7	1	4	2	6	3	9	5	8
9	2	5	7	8	4	3	6	1

解題方法可參考本書第2-3頁的「高階解題技巧大公開」。

＊解答請見第**67**頁。

目標時間：	30分00秒
實際時間：	分　秒

	4	2						3
7					9			
6			3		1			
		1	2		3	6	4	
	8	5	7		6	9		
			8		5			9
			9					2
3						5	1	

檢查表	1	2	3
	4	5	6
	7	8	9

Q060解答

解題方法可參考本書第 2-3 頁的「高階解題技巧大公開」。

7	1	4	8	2	6	5	9	3
6	8	3	5	7	9	4	1	2
2	5	9	1	3	4	7	6	8
5	4	8	9	6	7	2	3	1
3	2	1	4	8	5	9	7	6
9	6	7	3	1	2	8	4	5
8	3	2	7	9	1	6	5	4
4	9	6	2	5	3	1	8	7
1	7	5	6	4	8	3	2	9

目標時間：30分00秒

實際時間：　分　秒

							2	
					3	6	9	
			3	1	2		8	
	3			7		2		
	7	6		3		5		
	1		8		4			
	1		5	4	8			
7	6	4						
	2							

檢查表	1	2	3
	4	5	6
	7	8	9

Q061解答

解題方法可參考本書第2-3頁的「高階解題技巧大公開」。

4	3	8	7	6	1	5	2	9
2	7	9	5	4	3	8	1	6
5	6	1	9	8	2	3	7	4
7	2	6	3	1	9	4	8	5
8	4	5	2	7	6	1	9	3
1	9	3	8	5	4	2	6	7
3	8	4	6	2	7	9	5	1
6	1	2	4	9	5	7	3	8
9	5	7	1	3	8	6	4	2

*解答請見第69頁。

目標時間：30分00秒

實際時間：　分　秒

		7			3		1	
	6		4	2	7	3		
		1	9			5	6	
		8				1		
	3	6			5	7		
		9	6	5	1		2	
	2		3			9		

檢查表

1	2	3
4	5	6
7	8	9

Q062解答

解題方法可參考本書第 2-3 頁的「高階解題技巧大公開」。

8	4	2	5	6	7	1	9	3
7	1	3	4	2	9	8	5	6
6	5	9	3	8	1	4	2	7
9	7	1	2	5	3	6	4	8
4	3	6	1	9	8	2	7	5
2	8	5	7	4	6	9	3	1
1	2	4	8	3	5	7	6	9
5	6	7	9	1	4	3	8	2
3	9	8	6	7	2	5	1	4

*解答請見第**70**頁。

目標時間：30分00秒

實際時間：　分　秒

		2	6	1		3		
	5	9		8		6	7	
	9				1			
	3	4				8	9	
			5				2	
4	5			6		1	8	
	7			4	2	9		

檢查表	1	2	3
	4	5	6
	7	8	9

Q063解答

解題方法可參考本書第2-3頁的「高階解題技巧大公開」。

4	3	8	9	6	7	1	2	5
1	7	2	8	5	4	3	6	9
9	5	6	3	1	2	7	8	4
5	8	3	4	7	1	2	9	6
2	4	7	6	9	3	5	1	8
6	9	1	2	8	5	4	3	7
3	1	9	5	4	8	6	7	2
7	6	4	1	2	9	8	5	3
8	2	5	7	3	6	9	4	1

*解答請見第71頁。

目標時間：30分00秒

實際時間：　分　秒

		9	2		6		1	
	7			8	9			6
	4				7	2	9	
		1				3		
	9	6	5					8
	3		1	6			7	
		2	3		8	4		

檢查表

1	2	3
4	5	6
7	8	9

Q064解答

解題方法可參考本書第2-3頁的「高階解題技巧大公開」。

3	8	2	5	1	9	6	4	7
4	9	7	8	6	3	2	1	5
1	6	5	4	2	7	3	8	9
7	4	1	9	3	2	5	6	8
9	5	8	7	4	6	1	3	2
2	3	6	1	8	5	7	9	4
8	7	9	6	5	1	4	2	3
6	2	4	3	7	8	9	5	1
5	1	3	2	9	4	8	7	6

※解答請見第72頁。

目標時間：30分00秒

實際時間：　分　秒

		7			5	8		
					9			
4			1		8	9		3
		9				7	6	8
2	1	3				5		
3		8	2		1			9
			9					
		5	7			1		

檢查表	1	2	3
	4	5	6
	7	8	9

Q065解答

解題方法可參
考本書第2-3
頁的「高階解題
技巧大公開」。

4	6	3	9	7	5	2	1	8
8	7	2	6	1	4	3	5	9
1	5	9	2	8	3	6	7	4
2	9	8	4	3	1	5	6	7
5	3	4	7	2	6	8	9	1
7	1	6	5	9	8	4	2	3
9	4	5	3	6	7	1	8	2
6	8	7	1	4	2	9	3	5
3	2	1	8	5	9	7	4	6

＊解答請見第**73**頁。

目標時間：30分00秒

實際時間： 分 秒

		3	6		4	7	1	
	6	5					9	
	5			7	9		8	
			1		2			
	9		4	6			7	
	8					3	4	
	7	1	5		3	2		

檢查表

1	2	3
4	5	6
7	8	9

Q066解答

解題方法可參考本書第 2-3 頁的「高階解題技巧大公開」。

2	6	5	7	1	3	9	4	8
4	8	9	2	5	6	1	3	7
1	7	3	4	8	9	5	6	2
5	4	8	6	3	7	2	9	1
7	2	1	8	9	4	3	5	6
3	9	6	5	2	1	7	8	4
9	3	4	1	6	2	8	7	5
6	5	2	3	7	8	4	1	9
8	1	7	9	4	5	6	2	3

＊解答請見第74頁。

目標時間：	30分00秒
實際時間：	分　秒

		7	6	9		5	8	
	5		3			1	2	
	1	6			2			
	3						9	
			7			8	4	
	6	8			1		7	
	4	2		6	7	3		

檢查表	1	2	3
	4	5	6
	7	8	9

Q067解答

解題方法可參考本書第2-3頁的「高階解題技巧大公開」。

9	3	7	4	2	5	8	1	6
8	5	1	6	3	9	4	2	7
4	6	2	1	7	8	9	5	3
5	4	9	3	1	2	7	6	8
7	8	6	5	9	4	2	3	1
2	1	3	8	6	7	5	9	4
3	7	8	2	5	1	6	4	9
1	2	4	9	8	6	3	7	5
6	9	5	7	4	3	1	8	2

*解答請見第75頁。

目標時間：30分00秒		
實際時間： 分 秒		

		6	8	9		5	7	
	1		4		6		2	
	3	5				1		
	7						8	
		9				4	3	
	2		3		1		9	
	5	4		6	2	3		

檢查表

1	2	3
4	5	6
7	8	9

Q068解答

解題方法可參考本書第2-3頁的「高階解題技巧大公開」。

4	1	9	7	5	8	6	2	3
8	2	3	6	9	4	7	1	5
7	6	5	2	3	1	8	9	4
1	5	2	3	7	9	4	8	6
6	4	7	1	8	2	5	3	9
3	9	8	4	6	5	1	7	2
5	8	6	9	2	7	3	4	1
9	7	1	5	4	3	2	6	8
2	3	4	8	1	6	9	5	7

*解答請見第76頁。

					3		1	
			1			2	3	4
			8		7		9	
	6	7				1		
2								3
		1				5	8	
	3		7		5			
6	7	9			8			
	8			9				

檢查表

1	2	3
4	5	6
7	8	9

Q069解答

解題方法可參考本書第2-3頁的「高階解題技巧大公開」。

4	8	3	1	2	5	9	6	7
1	2	7	6	9	4	5	8	3
6	5	9	3	7	8	1	2	4
8	1	6	9	4	2	7	3	5
7	3	4	8	5	6	2	9	1
2	9	5	7	1	3	8	4	6
5	6	8	2	3	1	4	7	9
9	4	2	5	6	7	3	1	8
3	7	1	4	8	9	6	5	2

目標時間： 30分00秒

實際時間： 分 秒

＊解答請見第77頁。

	2					**8**	**7**	
			4	**3**	**1**	**9**	**6**	
		5		**4**		**2**		
		8	**3**		**9**	**6**		
		9		**7**		**3**		
4	**3**	**8**	**1**	**2**				
7	**2**						**1**	

檢查表	1	2	3
	4	5	6
	7	8	9

Q070解答

解題方法可參考 本 書 第 2-3 頁的「高階解題技巧大公開」。

9	8	7	1	2	5	6	4	3
2	4	6	8	9	3	5	7	1
5	1	3	4	7	6	8	2	9
4	3	5	2	8	9	1	6	7
1	7	2	6	3	4	9	8	5
8	6	9	5	1	7	4	3	2
6	2	8	3	5	1	7	9	4
7	5	4	9	6	2	3	1	8
3	9	1	7	4	8	2	5	6

＊解答請見第78頁。

目標時間：	30分00秒
實際時間：	分　秒

		2			7	1		
			6		9			
9		3						4
	9		4		3		7	6
7	2		1		8		3	
5						2		8
			8		6			
		1	5			3		

檢查表

1	2	3
4	5	6
7	8	9

Q071解答

解題方法可參考本書第2-3頁的「高階解題技巧大公開」。

9	2	6	5	3	4	8	1	7
7	5	8	1	6	9	2	3	4
4	1	3	8	2	7	6	9	5
8	6	7	4	5	3	1	2	9
2	9	5	6	8	1	7	4	3
3	4	1	9	7	2	5	8	6
1	3	2	7	4	5	9	6	8
6	7	9	3	1	8	4	5	2
5	8	4	2	9	6	3	7	1

*解答請見第79頁。

目標時間： 30分00秒

實際時間： 分 秒

		6			9	5		
			4					
9		7	2		1			3
	5	2				9		8
6		4				1	2	
1		6		8	7			4
				3				
	9	1			2			

檢查表	1	2	3
	4	5	6
	7	8	9

Q072解答

解題方法可參考本書第2-3頁的「高階解題技巧大公開」。

6	9	4	2	8	7	1	3	5
3	2	1	9	6	5	8	7	4
8	5	7	4	3	1	9	6	2
7	3	5	1	4	6	2	8	9
4	1	8	3	2	9	6	5	7
2	6	9	5	7	8	3	4	1
5	4	3	8	1	2	7	9	6
9	7	2	6	5	3	4	1	8
1	8	6	7	9	4	5	2	3

目標時間：30分00秒

實際時間：　　分　秒

*解答請見第80頁。

		9	8	5	3		2	
		2	6				7	1
		3			6			
		1		4		2		8
				9			4	
		6	2				1	3
			9		8	1	6	2

檢查表

1	2	3
4	5	6
7	8	9

Q073解答

解題方法可參考本書第2-3頁的「高階解題技巧大公開」。

6	5	2	3	4	7	1	8	9
4	1	8	6	5	9	7	2	3
9	7	3	2	8	1	6	5	4
1	9	5	4	2	3	8	7	6
3	8	6	9	7	5	4	1	2
7	2	4	1	6	8	9	3	5
5	3	9	7	1	4	2	6	8
2	4	7	8	3	6	5	9	1
8	6	1	5	9	2	3	4	7

目標時間：30分00秒

實際時間：　　分　秒

＊解答請見第81頁。

							4	3
			8		2			6
			3		1	5		
	7	2			6	8	9	
	3	6	9			4	1	
		5	1		3			
6			7		5			
2	1							

檢查表

1	2	3
4	5	6
7	8	9

Q074解答

解題方法可參考本書第2-3頁的「高階解題技巧大公開」。

2	4	6	8	3	9	5	7	1
5	1	3	4	6	7	8	9	2
9	8	7	2	5	1	4	6	3
7	5	2	3	1	6	9	4	8
8	9	1	7	4	2	3	5	6
6	3	4	9	8	5	1	2	7
1	2	5	6	9	8	7	3	4
4	7	8	5	2	3	6	1	9
3	6	9	1	7	4	2	8	5

目標時間：30分00秒

實際時間：　分　秒

	8	3	7	2		5		
	5	7				3	8	
	9		4		6			
	7						4	
			5		1		9	
	6	1				4	2	
	2		6	3	1	7		

檢查表	1	2	3
	4	5	6
	7	8	9

Q075解答

解題方法可參考本書第2-3頁的「高階解題技巧大公開」。

7	4	3	2	1	6	8	9	5
1	9	8	5	3	7	2	6	4
5	2	6	9	4	8	7	1	3
2	3	4	8	6	5	9	7	1
9	1	5	4	7	2	3	8	6
6	8	7	1	9	3	5	4	2
8	6	2	7	5	4	1	3	9
4	5	9	3	8	1	6	2	7
3	7	1	6	2	9	4	5	8

目標時間：30分00秒

實際時間： 分 秒

*解答請見第83頁。

	5	1		4		8	2	
	7			3	2		4	
			4			2		
	3	8				1	9	
		7			5			
	6		1	9			3	
	2	9		7		6	1	

檢查表

1	2	3
4	5	6
7	8	9

Q076解答

解題方法可參考本書第 2-3 頁的「高階解題技巧大公開」。

7	2	8	5	6	9	1	4	3
3	5	1	8	4	2	9	7	6
4	6	9	3	7	1	5	2	8
1	7	2	4	3	6	8	9	5
5	9	4	2	1	8	6	3	7
8	3	6	9	5	7	4	1	2
9	8	5	1	2	3	7	6	4
6	4	3	7	9	5	2	8	1
2	1	7	6	8	4	3	5	9

目標時間：30分00秒

實際時間：　分　秒

		5						9
			7		1	4		
3					2		6	
	4		3		7	9	8	
	7	6	9		8		1	
	2		6					7
		8	5		4			
1						3		

檢查表	1	2	3
	4	5	6
	7	8	9

Q077解答

解題方法可參考本書第2-3頁的「高階解題技巧大公開」。

2	1	4	3	8	5	9	6	7
6	8	3	7	2	9	5	1	4
9	5	7	6	1	4	3	8	2
1	9	8	4	7	6	2	3	5
3	7	5	2	9	8	6	4	1
4	2	6	5	3	1	7	9	8
8	6	1	9	5	7	4	2	3
5	4	2	8	6	3	1	7	9
7	3	9	1	4	2	8	5	6

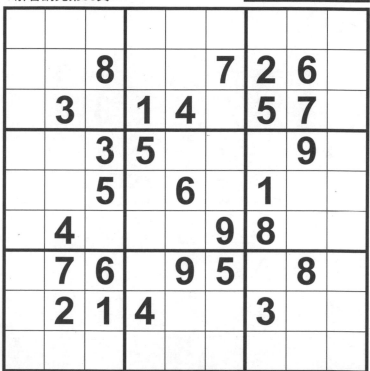

Q078解答

解題方法可參考本書第2-3頁的「高階解題技巧大公開」。

9	4	2	8	6	1	7	5	3
3	5	1	7	4	9	8	2	6
8	7	6	5	3	2	9	4	1
6	9	5	4	1	3	2	8	7
4	3	8	6	2	7	1	9	5
2	1	7	9	8	5	3	6	4
7	6	4	1	9	8	5	3	2
5	2	9	3	7	4	6	1	8
1	8	3	2	5	6	4	7	9

＊解答請見第86頁。

目標時間：60分00秒

實際時間： 分 秒

3				1				
	8					1	4	
	4	6				3	8	
			1	3				
7			5		6			2
			9	7				
	3	9				6	1	
	5	4				2		
			8					3

檢查表	1	2	3
	4	5	6
	7	8	9

Q079解答

解題方法可參考本書第2-3頁的「高階解題技巧大公開」。

7	8	5	4	3	6	1	2	9
9	6	2	7	5	1	4	3	8
3	1	4	8	9	2	7	6	5
5	4	1	3	6	7	9	8	2
8	9	3	1	2	5	6	7	4
2	7	6	9	4	8	5	1	3
4	2	9	6	1	3	8	5	7
6	3	8	5	7	4	2	9	1
1	5	7	2	8	9	3	4	6

082 高手篇

目標時間：60分00秒

實際時間： 分 秒

＊解答請見第87頁。

		5	1			8		
	6						9	
1				8		2		3
4			7		6			
		2				1		
			2		3			8
3		1		7				2
	2						4	
		7			9	3		

檢查表

1	2	3
4	5	6
7	8	9

Q080解答

解題方法可參考本書第2-3頁的「高階解題技巧大公開」。

5	6	7	3	8	2	9	1	4
4	1	8	9	5	7	2	6	3
2	3	9	1	4	6	5	7	8
1	8	3	5	2	4	6	9	7
7	9	5	8	6	3	1	4	2
6	4	2	7	1	9	8	3	5
3	7	6	2	9	5	4	8	1
9	2	1	4	7	8	3	5	6
8	5	4	6	3	1	7	2	9

目標時間：60分00秒

實際時間：　分　秒

					1		7	
	2						3	1
		6		5		2		
				4	7			3
		1	5		6	4		
2			9	8				
		5		9		1		
9	4						6	
	1		8					

檢查表	1	2	3
	4	5	6
	7	8	9

Q081解答

解題方法可參考本書第2-3頁的「高階解題技巧大公開」。

3	7	5	8	1	4	9	2	6
9	2	8	6	5	3	1	4	7
1	4	6	7	2	9	3	8	5
5	6	2	1	3	8	7	9	4
7	9	1	5	4	6	8	3	2
4	8	3	2	9	7	5	6	1
2	3	9	4	7	5	6	1	8
8	5	4	3	6	1	2	7	9
6	1	7	9	8	2	4	5	3

084 高手篇

目標時間：60分00秒

實際時間： 分 秒

＊解答請見第89頁。

	2	6				1		5
	9		4	3		6		
		5		6			9	
		2	1	9	3	8		
	6			2		3		
		3		4	7		2	
	8		2			4	1	

檢查表

1	2	3
4	5	6
7	8	9

Q082解答

解題方法可參考本書第2-3頁的「高階解題技巧大公開」。

2	3	5	1	9	7	8	6	4
8	6	4	5	3	2	7	9	1
1	7	9	6	8	4	2	5	3
4	8	3	7	1	6	5	2	9
7	5	2	9	4	8	1	3	6
9	1	6	2	5	3	4	7	8
3	9	1	4	7	5	6	8	2
5	2	8	3	6	1	9	4	7
6	4	7	8	2	9	3	1	5

目標時間：60分00秒

實際時間： 分 秒

＊解答請見第90頁。

3								5
		9		5		8	2	
	8				7		1	
				3		4		
	2		5	4	6		8	
		1		9				
	9		4				3	
	1	3		7		9		
7								2

檢查表	1	2	3
	4	5	6
	7	8	9

Q083解答

4	9	3	2	6	1	8	7	5
5	2	8	4	7	9	6	3	1
1	7	6	3	5	8	2	9	4
8	6	9	1	4	7	5	2	3
7	3	1	5	2	6	4	8	9
2	5	4	9	8	3	7	1	6
3	8	5	6	9	2	1	4	7
9	4	2	7	1	5	3	6	8
6	1	7	8	3	4	9	5	2

解題方法可參考本書第2-3頁的「高階解題技巧大公開」。

目標時間：	60分00秒
實際時間：	分　秒

＊解答請見第91頁。

			2					
	3		**8**			**6**	**7**	
2		**4**		**3**			**9**	
	5					**1**		
4	**9**			**3**			**6**	**8**
	1					**9**		
	8		**2**		**1**		**3**	
	3	**6**		**9**		**2**		
			5					

檢查表	1	2	3
	4	5	6
	7	8	9

Q084解答

解題方法可參考本書第2-3頁的「高階解題技巧大公開」。

5	4	8	6	7	2	1	3	9
3	2	6	9	8	1	7	5	4
7	9	1	4	3	5	6	8	2
8	3	5	7	6	4	2	9	1
4	7	2	1	9	3	8	6	5
1	6	9	5	2	8	3	4	7
9	1	3	8	4	7	5	2	6
6	8	7	2	5	9	4	1	3
2	5	4	3	1	6	9	7	8

087 高手篇

※解答請見第92頁。

目標時間：60分00秒

實際時間：　分　秒

			2	7	8	3	6	
	6			3			9	
	1		5				3	
	6	7		1		2	5	
	2				3		4	
	5			4		1		
	9	3	1	6	2			

檢查表	1	2	3
	4	5	6
	7	8	9

Q085解答

解題方法可參考本書第2-3頁的「高階解題技巧大公開」。

3	6	2	8	1	4	7	9	5
1	7	9	6	5	3	8	2	4
5	8	4	9	2	7	6	1	3
8	5	6	1	3	2	4	7	9
9	2	7	5	4	6	3	8	1
4	3	1	7	9	8	2	5	6
2	9	8	4	6	1	5	3	7
6	1	3	2	7	5	9	4	8
7	4	5	3	8	9	1	6	2

目標時間：60分00秒

實際時間：　分　秒

				5				
		6				8		
	2		6	3	8		1	
		1			2	4		
6		2		8		9		7
		8	4			3		
	5		3	2	1		9	
		9				5		
				4				

檢查表	1	2	3
	4	5	6
	7	8	9

Q086解答

解題方法可參考本書第2-3頁的「高階解題技巧大公開」。

9	5	8	7	2	6	3	4	1
1	4	3	5	8	9	6	7	2
6	2	7	4	1	3	8	9	5
3	6	5	9	7	8	1	2	4
4	9	2	1	3	5	7	6	8
8	7	1	6	4	2	9	5	3
7	8	4	2	6	1	5	3	9
5	3	6	8	9	4	2	1	7
2	1	9	3	5	7	4	8	6

089 高手篇

*解答請見第94頁。

目標時間：60分00秒

實際時間：　分　秒

	1						3	
9			8			2		4
				6		9	8	
	3			5				
		5	2	4	8	1		
				1			4	
	4	7		3				
3		6			2			1
	5						2	

檢查表	1	2	3
	4	5	6
	7	8	9

Q087解答

解題方法可參考本書第2-3頁的「高階解題技巧大公開」。

2	3	8	6	9	5	4	1	7
1	4	9	2	7	8	3	6	5
5	7	6	4	3	1	8	9	2
8	1	4	5	2	6	7	3	9
3	6	7	9	1	4	2	5	8
9	2	5	7	8	3	6	4	1
6	5	2	8	4	9	1	7	3
7	9	3	1	6	2	5	8	4
4	8	1	3	5	7	9	2	6

目標時間：60分00秒

實際時間： 分 秒

＊解答請見第95頁。

				1				
		7	9				5	
	8	1	7		5	2		
	1	8				9		
9				3				7
		3				1	4	
		9	4		2	7	1	
	4				7	6		
				6				

檢查表	1	2	3
	4	5	6
	7	8	9

Q088解答

解題方法可參考本書第 2-3 頁的「高階解題技巧大公開」。

1	8	7	9	5	4	2	6	3
3	9	6	2	1	7	8	4	5
4	2	5	6	3	8	7	1	9
5	3	1	7	9	2	4	8	6
6	4	2	1	8	3	9	5	7
9	7	8	4	6	5	3	2	1
7	5	4	3	2	1	6	9	8
2	1	9	8	7	6	5	3	4
8	6	3	5	4	9	1	7	2

目標時間：60分00秒

實際時間：　分　秒

8								1
			9		2	7		
		6		3			2	
	2		6		5		8	
		3		2		1		
	5		7		3		9	
	1			7		5		
		4	8		1			
3								4

檢查表	1	2	3
	4	5	6
	7	8	9

Q089解答

解題方法可參考本書第 2-3 頁的「高階解題技巧大公開」。

5	1	8	4	2	9	7	3	6
9	6	3	8	7	5	2	1	4
7	2	4	1	6	3	9	8	5
4	3	1	9	5	7	8	6	2
6	9	5	2	4	8	1	7	3
8	7	2	3	1	6	5	4	9
2	4	7	5	3	1	6	9	8
3	8	6	7	9	2	4	5	1
1	5	9	6	8	4	3	2	7

＊解答請見第97頁。

	3			4		1		
							2	6
5					2		3	4
			7		5	3		
1				9				7
		9	8		1			
9	1		5					2
	7	2						
		5		1		4		

檢查表

1	2	3
4	5	6
7	8	9

Q090解答

解題方法可參考本書第2-3頁的「高階解題技巧大公開」。

5	9	6	2	1	3	4	7	8
4	2	7	9	8	6	3	5	1
3	8	1	7	4	5	2	6	9
2	1	8	5	7	4	9	3	6
9	5	4	6	3	1	8	2	7
6	7	3	8	2	9	1	4	5
8	6	9	4	5	2	7	1	3
1	4	5	3	9	7	6	8	2
7	3	2	1	6	8	5	9	4

目標時間：60分00秒

實際時間：　分　秒

＊解答請見第98頁。

					6			
		1	2		4	3		
	3			5		1		4
	6						7	
9		3		1		2		8
	2						1	
	5	9		2			3	
		2	4			1	9	
				7				

檢查表

1	2	3
4	5	6
7	8	9

Q091解答

解題方法可參考本書第2-3頁的「高階解題技巧大公開」。

8	9	2	5	4	7	6	3	1
1	3	5	9	6	2	7	4	8
7	4	6	1	3	8	9	2	5
9	2	7	6	1	5	4	8	3
6	8	3	4	2	9	1	5	7
4	5	1	7	8	3	2	9	6
2	1	8	3	7	4	5	6	9
5	6	4	8	9	1	3	7	2
3	7	9	2	5	6	8	1	4

目標時間：60分00秒

實際時間：　　分　秒

＊解答請見第99頁。

		9				2		
		1					7	
4	5	8			7			9
			6	4	8			
		8	1	2				
	4	5	3					
3		6			9	8	5	
	8				3			
	6				4			

檢查表

1	2	3
4	5	6
7	8	9

Q092解答

6	2	3	9	4	8	1	7	5
4	9	7	1	5	3	2	6	8
5	8	1	6	7	2	9	3	4
2	4	8	7	6	5	3	1	9
1	5	6	3	9	4	8	2	7
7	3	9	8	2	1	5	4	6
9	1	4	5	3	6	7	8	2
3	7	2	4	8	9	6	5	1
8	6	5	2	1	7	4	9	3

解題方法可參考本書第2-3頁的「高階解題技巧大公開」。

目標時間：60分00秒

實際時間：　　分　秒

	9	2	3		6	1		
	8			5		2	3	
	7				2		8	
		3		7		4		
	2		6				1	
	3	1		9			2	
		4	5		1	8	7	

檢查表

1	2	3
4	5	6
7	8	9

Q093解答

解題方法可參考本書第2-3頁的「高階解題技巧大公開」。

2	9	4	1	6	3	5	8	7
5	7	1	2	8	4	3	9	6
6	3	8	9	5	7	1	4	2
1	6	5	8	9	2	4	7	3
9	4	3	7	1	6	2	5	8
8	2	7	3	4	5	6	1	9
4	5	9	6	2	8	7	3	1
7	8	2	4	3	1	9	6	5
3	1	6	5	7	9	8	2	4

＊解答請見第101頁。

目標時間：60分00秒

實際時間：　　分　秒

		2		8				4
	4						1	
6			1		2			
		3		9		7		
2			4	7	5			3
		9		2		1		
			7		6			8
	5						7	
9				3		5		

檢查表

1	2	3
4	5	6
7	8	9

Q094解答

解題方法可參考 本書 第 2-3 頁的「高階解題技巧大公開」。

7	6	9	3	5	8	2	4	1
2	3	1	4	9	6	5	7	8
4	5	8	1	2	7	6	3	9
1	2	5	7	6	4	8	9	3
6	9	3	8	1	2	7	5	4
8	7	4	5	3	9	1	6	2
3	4	2	6	7	1	9	8	5
9	8	7	2	4	5	3	1	6
5	1	6	9	8	3	4	2	7

QUESTION 097 高手篇

＊解答請見第102頁。

目標時間：60分00秒

實際時間：　分　秒

9	3						1	
1	6		7		3			4
						7		
	4			8			3	
			3	2	6			
	2			9			8	
		3						
6			8		2		4	1
	1						5	8

檢查表

1	2	3
4	5	6
7	8	9

Q095解答

3	4	5	2	1	7	6	9	8
7	9	2	3	8	6	1	5	4
1	8	6	4	5	9	2	3	7
6	7	9	1	4	2	3	8	5
5	1	3	9	7	8	4	6	2
4	2	8	6	3	5	7	1	9
8	3	1	7	9	4	5	2	6
9	6	4	5	2	1	8	7	3
2	5	7	8	6	3	9	4	1

解題方法可參考本書第2-3頁的「高階解題技巧大公開」。

目標時間：60分00秒

實際時間： 分 秒

＊解答請見第103頁。

				9				
	6		8		2	9		
			3		1		2	
	1	7				2	9	
2				5				3
	8	3				1	4	
	2		9		7			
		4	6		3		7	
				1				

檢查表

1	2	3
4	5	6
7	8	9

Q096解答

1	3	2	9	8	7	6	5	4
7	4	8	5	6	3	2	1	9
6	9	5	1	4	2	8	3	7
5	8	3	6	9	1	7	4	2
2	1	6	4	7	5	9	8	3
4	7	9	3	2	8	1	6	5
3	2	1	7	5	6	4	9	8
8	5	4	2	1	9	3	7	6
9	6	7	8	3	4	5	2	1

解題方法可參考本書第2-3頁的「高階解題技巧大公開」。

目標時間：60分00秒

實際時間： 分 秒

＊解答請見第104頁。

		1		7		3		
		8				5		
3	5						6	4
				8	5			
2			7	3	4			8
			9	6				
8	1						4	6
		3				9		
		4		2		8		

檢查表	1	2	3
	4	5	6
	7	8	9

Q097解答

解題方法可參考 本 書 第 2-3 頁的「高階解題技巧大公開」。

9	3	7	2	4	8	5	1	6
1	6	2	7	5	3	8	9	4
4	5	8	9	6	1	7	2	3
7	4	9	1	8	5	6	3	2
5	8	1	3	2	6	4	7	9
3	2	6	4	9	7	1	8	5
8	9	3	5	1	4	2	6	7
6	7	5	8	3	2	9	4	1
2	1	4	6	7	9	3	5	8

*解答請見第105頁。

目標時間：	60分00秒
實際時間：	分　秒

								2
	8	6		9	5			
1			3		9	4		
3		9				8		
	7		2		1			
6				1		2		
5	6		7			1		
	1	3		8	4			
7								

檢查表	1	2	3
	4	5	6
	7	8	9

Q098解答

解題方法可參考本書第2-3頁的「高階解題技巧大公開」。

8	7	2	5	9	4	6	3	1
3	6	1	8	7	2	9	5	4
4	5	9	3	6	1	8	2	7
5	1	7	4	3	8	2	9	6
2	4	6	1	5	9	7	8	3
9	8	3	7	2	6	1	4	5
6	2	5	9	4	7	3	1	8
1	9	4	6	8	3	5	7	2
7	3	8	2	1	5	4	6	9

目標時間：60分00秒

實際時間： 分 秒

*解答請見第106頁。

							1	
	1	**2**				**9**		**6**
	9	**5**	**4**	**8**			**3**	
		1			**2**			
		6		**9**		**8**		
				5		**2**		
	6			**3**	**4**	**1**	**2**	
5		**8**				**3**	**9**	
	2							

檢查表	1	2	3
	4	5	6
	7	8	9

Q099解答

解題方法可參考本書第2-3頁的「高階解題技巧大公開」。

9	4	1	5	7	6	3	8	2
7	6	8	2	4	3	5	9	1
3	5	2	8	9	1	7	6	4
4	3	7	1	8	5	6	2	9
2	9	6	7	3	4	1	5	8
1	8	5	9	6	2	4	3	7
8	1	9	3	5	7	2	4	6
6	2	3	4	1	8	9	7	5
5	7	4	6	2	9	8	1	3

QUESTION
102 高手篇

※解答請見第107頁。

目標時間：60分00秒

實際時間： 分 秒

1		8				6		2
	3						4	
4					5	8		3
			6		7	1		
				9				
		7	2		4			
6		2	4					1
	1						8	
7		3				2		6

檢查表	1	2	3
	4	5	6
	7	8	9

Q100解答

解題方法可參考本書第2-3頁的「高階解題技巧大公開」。

4	9	3	8	1	5	6	7	2
2	7	8	6	4	9	5	3	1
6	1	5	2	3	7	9	4	8
1	3	2	9	6	4	7	8	5
8	4	7	5	2	3	1	9	6
5	6	9	7	8	1	3	2	4
3	5	6	4	7	2	8	1	9
9	2	1	3	5	8	4	6	7
7	8	4	1	9	6	2	5	3

目標時間：60分00秒

實際時間：　分　秒

3					9				7
9							6		
		5	6		8				

（数独表）

3				9				7
	9						6	
		5	6		8			
		7		1		4		
4			7	5	6			2
		1		2		6		
			2		3	1		
	1						8	
6				4				5

檢查表

1	2	3
4	5	6
7	8	9

Q101解答

解題方法可參考本書第2-3頁的「高階解題技巧大公開」。

3	8	7	6	2	9	5	1	4
4	1	2	7	5	3	9	8	6
6	9	5	4	8	1	7	3	2
8	7	1	3	4	2	6	5	9
2	5	6	1	9	7	8	4	3
9	3	4	5	6	8	2	7	1
7	6	9	8	3	4	1	2	5
5	4	8	2	1	6	3	9	7
1	2	3	9	7	5	4	6	8

| 目標時間：60分00秒 |
| 實際時間：　分　秒 |

*解答請見第109頁。

7				3				1
	2			9			4	
		6			4	7		
					3	1		
6	1			2			3	5
		2	8					
		5	9			2		
	9			8			6	
1				4				7

檢查表

1	2	3
4	5	6
7	8	9

Q102解答

解題方法可參考本書第2-3頁的「高階解題技巧大公開」。

1	7	8	9	4	3	6	5	2
5	3	6	1	8	2	7	4	9
4	2	9	7	6	5	8	1	3
8	9	4	6	3	7	1	2	5
2	6	1	5	9	8	3	7	4
3	5	7	2	1	4	9	6	8
6	8	2	4	7	9	5	3	1
9	1	5	3	2	6	4	8	7
7	4	3	8	5	1	2	9	6

目標時間：60分00秒

實際時間：　　分　秒

＊解答請見第110頁。

					6		3	
					1		5	8
			9		7		2	1
		6				1		
4	2			5			3	9
		5				2		
5	6		1		2			
	3	2		8				
		1		9				

檢查表

1	2	3
4	5	6
7	8	9

Q103解答

解題方法可參考本書第 2-3 頁的「高階解題技巧大公開」。

3	8	6	1	9	2	5	4	7
1	9	2	4	7	5	3	6	8
7	4	5	6	3	8	9	2	1
2	6	7	8	1	9	4	5	3
4	3	9	7	5	6	8	1	2
8	5	1	3	2	4	6	7	9
5	7	4	2	8	3	1	9	6
9	1	3	5	6	7	2	8	4
6	2	8	9	4	1	7	3	5

			目標時間：	60分00秒
			實際時間：	分　秒

					4			
	9			1		7	4	
	7		9	6			1	
		2					8	3
	6		7			1		
1	3					2		
	2		8	9		3		
	6	1	2			4		
			4					

檢查表	1	2	3
	4	5	6
	7	8	9

Q104解答

解題方法可參考本書第2-3頁的「高階解題技巧大公開」。

7	4	9	2	3	8	6	5	1
5	2	1	6	9	7	3	4	8
8	3	6	1	5	4	7	2	9
9	5	8	4	6	3	1	7	2
6	1	4	7	2	9	8	3	5
3	7	2	8	1	5	4	9	6
4	8	5	9	7	6	2	1	3
2	9	7	3	8	1	5	6	4
1	6	3	5	4	2	9	8	7

目標時間：60分00秒

實際時間： 分 秒

＊解答請見第112頁。

			1		4			
	2			9		5		
	4					9	8	
2				5				1
	1		6	7	2		5	
6				8				7
	3	8					2	
		6		4		1		
			3		7			

檢查表

1	2	3
4	5	6
7	8	9

Q105解答

解題方法可參考 本 書 第 2-3 頁的「高階解題技巧大公開」。

2	1	4	5	6	8	3	9	7
9	7	3	2	1	4	5	8	6
6	5	8	9	3	7	4	2	1
3	8	6	7	2	9	1	5	4
4	2	7	8	5	1	6	3	9
1	9	5	6	4	3	2	8	7
5	6	9	1	7	2	8	4	3
7	3	2	4	8	6	9	1	5
8	4	1	3	9	5	7	6	2

目標時間：	60分00秒
實際時間：	分　秒

＊解答請見第113頁。

	5	8		9			2	
	6	9	8		5	1		
		7	1			9		
	9			6			8	
		1			4	7		
		6	2		1	4	3	
	2			4		6	1	

檢查表	1	2	3
	4	5	6
	7	8	9

Q106解答

解題方法可參考本書第 2-3 頁的「高階解題技巧大公開」。

5	1	3	7	2	4	8	6	9
6	8	9	5	3	1	7	4	2
2	7	4	9	6	8	3	1	5
7	4	2	1	9	5	6	8	3
8	9	6	3	7	2	1	5	4
1	3	5	8	4	6	2	9	7
4	2	7	6	8	9	5	3	1
9	6	1	2	5	3	4	7	8
3	5	8	4	1	7	9	2	6

目標時間：60分00秒

實際時間：　分　秒

				8				
	7	4	9			3		
	6		7		3		8	
	4	1				2		
2				3				9
		7				1	5	
	9		8		1		3	
		3			6	7	1	
				4				

檢查表	1	2	3
	4	5	6
	7	8	9

Q107解答

解題方法可參考本書第2-3頁的「高階解題技巧大公開」。

9	8	5	1	6	4	3	7	2
3	6	2	7	9	8	5	1	4
1	4	7	2	3	5	9	8	6
2	7	4	9	5	3	8	6	1
8	1	9	6	7	2	4	5	3
6	5	3	4	8	1	2	9	7
4	3	8	5	1	6	7	2	9
7	2	6	8	4	9	1	3	5
5	9	1	3	2	7	6	4	8

目標時間：60分00秒

實際時間：　　分　秒

*解答請見第115頁。

		5				4		
	1		9		5			
3				8				9
	7		2		8		9	
		3		6		2		
	4		5		3		1	
1				7				6
		3			6		2	
		7				1		

檢查表	1	2	3
	4	5	6
	7	8	9

Q108解答

解題方法可參考本書第2-3頁的「高階解題技巧大公開」。

7	4	3	6	1	2	8	5	9
1	5	8	4	9	7	3	2	6
2	6	9	8	3	5	1	7	4
6	3	7	1	5	8	9	4	2
4	9	2	7	6	3	5	8	1
5	8	1	9	2	4	7	6	3
9	7	6	2	8	1	4	3	5
8	2	5	3	4	9	6	1	7
3	1	4	5	7	6	2	9	8

*解答請見第116頁。

		8				2		
	9				7		5	
7			2	5				9
		2			3		4	
		4		1		6		
	3		5			1		
4				9	1			6
	6		8				3	
		1				7		

檢查表	1	2	3
	4	5	6
	7	8	9

Q109解答

解題方法可參考本書第2-3頁的「高階解題技巧大公開」。

1	3	9	2	8	4	5	6	7
8	7	4	9	6	5	3	2	1
5	6	2	7	1	3	9	8	4
9	4	1	6	5	8	2	7	3
2	5	6	1	3	7	8	4	9
3	8	7	4	2	9	1	5	6
6	9	5	8	7	1	4	3	2
4	2	3	5	9	6	7	1	8
7	1	8	3	4	2	6	9	5

*解答請見第117頁。

目標時間：	60分00秒
實際時間：	分　秒

		3	5	1		4		
	6	2	8			9		
	7	4				1	9	
	8			2			5	
	5	1				2	3	
			6			3	5	1
			4	8	1	7		

檢查表	1	2	3
	4	5	6
	7	8	9

Q110解答

解題方法可參考本書第2-3頁的「高階解題技巧大公開」。

9	8	5	6	2	7	4	3	1
7	1	4	9	3	5	8	6	2
3	2	6	1	8	4	5	7	9
6	7	1	2	4	8	3	9	5
5	9	3	7	6	1	2	8	4
8	4	2	5	9	3	6	1	7
1	3	8	4	7	2	9	5	6
4	5	9	3	1	6	7	2	8
2	6	7	8	5	9	1	4	3

＊解答請見第118頁。

	8						2	
4				9				1
		6	2			5		
		1		8	7			
	4		9	5	6		8	
			3	1		9		
		9			5	8		
2				7				5
	7						6	

檢查表	1	2	3
	4	5	6
	7	8	9

Q111解答

1	5	8	4	3	9	2	6	7
2	9	6	1	8	7	3	5	4
7	4	3	2	5	6	8	1	9
8	1	2	7	6	3	9	4	5
5	7	4	9	1	8	6	2	3
6	3	9	5	2	4	1	7	8
4	2	7	3	9	1	5	8	6
9	6	5	8	7	2	4	3	1
3	8	1	6	4	5	7	9	2

解題方法可參考本書第2-3頁的「高階解題技巧大公開」。

目標時間：60分00秒

實際時間： 分 秒

＊解答請見第119頁。

	2						9	
3	7			1				8
		8	3		4			
		2	5			4		
	4			2			3	
		7			1	6		
			7		5	8		
1				6			2	7
	8					5		

檢查表

1	2	3
4	5	6
7	8	9

Q112解答

解題方法可參考本書第2-3頁的「高階解題技巧大公開」。

4	1	8	2	3	6	9	7	5
7	9	3	5	1	4	8	2	6
5	6	2	8	7	9	3	4	1
2	7	4	3	6	5	1	9	8
3	8	9	1	2	7	6	5	4
6	5	1	9	4	8	2	3	7
8	4	7	6	9	3	5	1	2
9	2	5	4	8	1	7	6	3
1	3	6	7	5	2	4	8	9

目標時間：60分00秒

實際時間：　分　秒

＊解答請見第120頁。

	6	9	3			1		5
	4			2			9	3
	1				6		4	
		7		5		2		
	5		7					1
	9	6		3				7
		1	4		2	8	5	

檢查表	1	2	3
	4	5	6
	7	8	9

Q113解答

解題方法可參考本書第2-3頁的「高階解題技巧大公開」。

9	8	3	5	6	1	7	2	4
4	2	5	7	9	8	6	3	1
7	1	6	2	3	4	5	9	8
6	9	1	4	8	7	2	5	3
3	4	2	9	5	6	1	8	7
8	5	7	3	1	2	9	4	6
1	3	9	6	4	5	8	7	2
2	6	4	8	7	9	3	1	5
5	7	8	1	2	3	4	6	9

116 高手篇

目標時間：	60分00秒
實際時間：	分　秒

*解答請見第121頁。

6								3
	5						8	
		7	5		9	6		
		1		9	6	4		
			3	5	7			
		3	4	8		9		
		6	1		4	7		
	1						2	
4								6

檢查表

1	2	3
4	5	6
7	8	9

Q114解答

解題方法可參考本書第2-3頁的「高階解題技巧大公開」。

4	2	1	8	5	6	7	9	3
3	7	6	2	1	9	5	4	8
9	5	8	3	7	4	2	6	1
6	1	2	5	8	3	4	7	9
8	4	9	6	2	7	1	3	5
5	3	7	9	4	1	6	8	2
2	6	3	7	9	5	8	1	4
1	9	5	4	6	8	3	2	7
7	8	4	1	3	2	9	5	6

117 高手篇

＊解答請見第122頁。

目標時間：60分00秒

實際時間：　分　秒

		7				3		
	9			8				
3			1		4			6
		4	5		8	1		
	6			2			4	
		1	6		9	2		
8			4		7			1
				6			2	
		3				4		

檢查表	1	2	3
	4	5	6
	7	8	9

Q115解答

解題方法可參考本書第2-3頁的「高階解題技巧大公開」。

1	3	2	5	7	9	4	8	6
8	6	9	3	4	1	5	2	7
7	4	5	6	2	8	9	3	1
9	1	3	2	8	6	7	4	5
6	8	7	1	5	4	2	9	3
2	5	4	7	9	3	6	1	8
4	9	6	8	3	5	1	7	2
3	7	1	4	6	2	8	5	9
5	2	8	9	1	7	3	6	4

118 高手篇

*解答請見第123頁。

目標時間：	60分00秒
實際時間：	分　秒

	2							1
3						7	8	
		9			7	2	6	
				7	9	3		
			8	3	4			
		1	5	6				
	6	2	9			1		
	1	5						4
8						2		

檢查表	1	2	3
	4	5	6
	7	8	9

Q116解答

解題方法可參考本書第2-3頁的「高階解題技巧大公開」。

6	2	4	7	1	8	5	9	3
3	5	9	6	4	2	1	8	7
1	8	7	5	3	9	6	4	2
5	7	1	2	9	6	4	3	8
9	4	8	3	5	7	2	6	1
2	6	3	4	8	1	9	7	5
8	3	6	1	2	4	7	5	9
7	1	5	9	6	3	8	2	4
4	9	2	8	7	5	3	1	6

目標時間：60分00秒

實際時間： 分 秒

		2						
			5	9	3			
8					2	6		
	2					1	3	
	5			1			9	
	7	9					4	
		6	4					3
			2	7	8			
							2	

檢查表

1	2	3
4	5	6
7	8	9

Q117解答

解題方法可參
考本書第2-3
頁的「高階解題
技巧大公開」。

5	1	7	2	9	6	3	8	4
4	9	6	7	8	3	5	1	2
3	2	8	1	5	4	9	7	6
2	3	4	5	7	8	1	6	9
9	6	5	3	2	1	8	4	7
7	8	1	6	4	9	2	3	5
8	5	2	4	3	7	6	9	1
1	4	9	8	6	5	7	2	3
6	7	3	9	1	2	4	5	8

QUESTION
120 高手篇

目標時間：60分00秒

實際時間：　分　秒

＊解答請見第125頁。

		5				9		
	4			2				
6					3	5		1
			7		1	8		
	9						6	
		1	5		8			
4		6	1					9
				8			2	
		3				7		

檢查表	1	2	3
	4	5	6
	7	8	9

Q118解答

解題方法可參考本書第 2-3 頁的「高階解題技巧大公開」。

6	2	7	3	9	8	5	4	1
3	5	4	2	1	6	7	8	9
1	8	9	4	5	7	2	6	3
2	4	8	1	7	9	3	5	6
5	7	6	8	3	4	9	1	2
9	3	1	5	6	2	4	7	8
4	6	2	9	8	5	1	3	7
7	1	5	6	2	3	8	9	4
8	9	3	7	4	1	6	2	5

目標時間：60分00秒

實際時間：　分　秒

1								2
			3		7		4	
		2		5				
	9		1		6		3	
		6				8		
	5		8		2		9	
				9		3		
	1		2		4			
4								7

檢查表	1	2	3
	4	5	6
	7	8	9

Q119解答

解題方法可參
考本書第 2-3
頁的「高階解題
技巧大公開」。

9	4	2	1	8	6	3	5	7
7	6	1	5	9	3	4	2	8
8	3	5	7	4	2	6	1	9
4	2	8	9	6	7	1	3	5
6	5	3	8	1	4	7	9	2
1	7	9	3	2	5	8	4	6
2	8	6	4	5	1	9	7	3
3	9	4	2	7	8	5	6	1
5	1	7	6	3	9	2	8	4

目標時間：60分00秒

實際時間：　分　秒

4							7	
	3			6				5
	5		2	1				
					2	5	3	
	5				7			
	8	2	1					
		9	6			2		
1		4			6			
	9						3	

檢查表

1	2	3
4	5	6
7	8	9

Q120解答

解題方法可參考本書第2-3頁的「高階解題技巧大公開」。

8	3	5	6	1	7	9	4	2
1	4	9	8	2	5	6	3	7
6	7	2	9	4	3	5	8	1
2	5	4	7	6	1	8	9	3
7	9	8	2	3	4	1	6	5
3	6	1	5	9	8	2	7	4
4	8	6	1	7	2	3	5	9
5	1	7	3	8	9	4	2	6
9	2	3	4	5	6	7	1	8

＊解答請見第128頁。

| 目標時間：60分00秒 |
| 實際時間：　分　秒 |

9					7			5
		6			3			
	4					1	3	
						2	5	
1	7						4	9
		8	1					
		7	4				3	
				5		4		
3				8				2

檢查表	1	2	3
	4	5	6
	7	8	9

Q121解答

解題方法可參考本書第 2-3 頁的「高階解題技巧大公開」。

1	7	3	4	8	9	5	6	2
5	6	8	3	2	7	1	4	9
9	4	2	6	5	1	7	8	3
8	9	4	1	7	6	2	3	5
2	3	6	9	4	5	8	7	1
7	5	1	8	3	2	4	9	6
6	2	5	7	9	8	3	1	4
3	1	7	2	6	4	9	5	8
4	8	9	5	1	3	6	2	7

目標時間：60分00秒

實際時間：　分　秒

＊解答請見第129頁。

				2				
	6					1	5	
		5	8		7	6		
		1		8				
5		4			8			9
		9		2				
	8	6		7	1			
	9	2					4	
			4					

<table>
<tr><td rowspan="3">檢查表</td><td>1</td><td>2</td><td>3</td></tr>
<tr><td>4</td><td>5</td><td>6</td></tr>
<tr><td>7</td><td>8</td><td>9</td></tr>
</table>

Q122解答

解題方法可參考本書第2-3頁的「高階解題技巧大公開」。

4	6	1	5	3	9	2	7	8
2	7	3	8	4	6	9	1	5
8	5	9	7	2	1	3	6	4
9	4	7	6	8	2	5	3	1
6	1	5	3	9	4	7	8	2
3	8	2	1	5	7	4	9	6
5	3	4	9	6	8	1	2	7
1	2	8	4	7	3	6	5	9
7	9	6	2	1	5	8	4	3

目標時間：60分00秒

實際時間：　分　秒

		1						
	2			3			5	
4			1		7	9		
		2			9	5		
	1			7			6	
		8	2			3		
		6	9		3			4
	8			5			7	
						1		

檢查表	1	2	3
	4	5	6
	7	8	9

Q123解答

解題方法可參考 本 書 第 2-3 頁的「高階解題技巧大公開」。

9	8	3	6	7	4	2	1	5
2	1	6	5	3	8	7	9	4
7	4	5	9	2	1	3	8	6
6	3	9	8	4	2	5	7	1
1	7	2	3	6	5	8	4	9
4	5	8	1	9	7	6	2	3
5	2	7	4	1	6	9	3	8
8	9	1	2	5	3	4	6	7
3	6	4	7	8	9	1	5	2

目標時間：60分00秒

實際時間：　分　秒

＊解答請見第**131**頁。

1								7
		5				6		
	4				6	1	3	
			4	7		2		
			2	6	1			
		9		5	8			
	3	6	1				2	
		7				4		
4								5

檢查表	1	2	3
	4	5	6
	7	8	9

Q124解答

解題方法可參考本書第 2-3 頁的「高階解題技巧大公開」。

8	5	7	1	2	6	4	9	3
2	6	3	7	9	4	1	5	8
1	4	9	5	8	3	7	6	2
9	2	1	4	3	8	5	7	6
5	7	4	6	1	2	8	3	9
6	3	8	9	5	7	2	1	4
4	8	6	3	7	1	9	2	5
7	9	2	8	6	5	3	4	1
3	1	5	2	4	9	6	8	7

*解答請見第132頁。

目標時間：60分00秒

實際時間：　分　秒

	9							
7				3			8	
			4		9	2		
		1		6		3		
	2		5	1	3		7	
		4		2		6		
		5	6		1			
	8			7				2
							1	

檢查表	1	2	3
	4	5	6
	7	8	9

Q125解答

解題方法可參考本書第2-3頁的「高階解題技巧大公開」。

8	6	1	5	9	4	7	3	2
9	2	7	6	3	8	4	5	1
4	3	5	1	2	7	9	8	6
6	7	2	3	4	9	5	1	8
3	1	4	8	7	5	2	6	9
5	9	8	2	6	1	3	4	7
7	5	6	9	1	3	8	2	4
1	8	9	4	5	2	6	7	3
2	4	3	7	8	6	1	9	5

128 高手篇

＊解答請見第133頁。

| 目標時間：60分00秒 |
| 實際時間：　　分　秒 |

	5				7		4	
	4	5	6	2	8			
	7	1			6	3		
	8		2		5			
1	3			8	4			
	6	9	1	5	7			
4		3					1	

檢查表	1	2	3
	4	5	6
	7	8	9

Q126解答

解題方法可參考本書第2-3頁的「高階解題技巧大公開」。

1	6	3	9	2	4	8	5	7
9	8	5	7	1	3	6	4	2
7	4	2	5	8	6	1	3	9
3	5	1	4	7	9	2	8	6
8	7	4	2	6	1	5	9	3
6	2	9	3	5	8	7	1	4
5	3	6	1	4	7	9	2	8
2	9	7	8	3	5	4	6	1
4	1	8	6	9	2	3	7	5

目標時間：60分00秒

實際時間：　分　秒

*解答請見第134頁。

				8	7			
			5		1	3		
				3		1	5	
	5						4	2
2		7		9		8		5
4	1						3	
	9	4		6				
		6	1		4			
			2	7				

檢查表	1	2	3
	4	5	6
	7	8	9

Q127解答

解題方法可參考本書第2-3頁的「高階解題技巧大公開」。

5	9	3	2	8	7	1	4	6
7	4	2	1	3	6	9	8	5
6	1	8	4	5	9	2	3	7
8	5	1	7	6	4	3	2	9
9	2	6	5	1	3	8	7	4
3	7	4	9	2	8	6	5	1
2	3	5	6	4	1	7	9	8
1	8	9	3	7	5	4	6	2
4	6	7	8	9	2	5	1	3

目標時間： 60分00秒

實際時間：　　分　秒

＊解答請見第135頁。

		4				3		
	2				1		7	
7				3				1
				1	7		9	
		6	5	4	2	7		
	5		6	9				
6				7				8
	7		9				1	
		1				2		

檢查表	1	2	3
	4	5	6
	7	8	9

Q128解答

解題方法可參考本書第2-3頁的「高階解題技巧大公開」。

8	6	9	4	3	1	2	5	7
3	5	2	8	9	7	1	4	6
1	7	4	5	6	2	8	9	3
5	2	7	1	4	9	6	3	8
4	9	8	6	2	3	5	7	1
6	1	3	7	5	8	4	2	9
2	3	6	9	1	5	7	8	4
7	4	5	3	8	6	9	1	2
9	8	1	2	7	4	3	6	5

| 目標時間：60分00秒 |
| 實際時間：　分　秒 |

				7			1	
								9
		6	2	1	3	4		
		4			8	3		
3		1		9		5		8
		2	1			6		
		9	4	8	2	1		
1								
	5			6				

檢查表

1	2	3
4	5	6
7	8	9

Q129解答

解題方法可參考本書第 2-3 頁的「高階解題技巧大公開」。

1	3	5	9	8	7	4	2	6
6	7	2	5	4	1	3	9	8
8	4	9	6	3	2	1	5	7
9	5	3	8	1	6	7	4	2
2	6	7	4	9	3	8	1	5
4	1	8	7	2	5	6	3	9
5	9	4	3	6	8	2	7	1
7	2	6	1	5	4	9	8	3
3	8	1	2	7	9	5	6	4

目標時間：60分00秒

實際時間：　分　秒

8			9		1			
	4			3			5	
		1						
9				2	8			7
	6		3	9	4		8	
2			7	6				4
						6		
	5			7			2	
			5		2			9

檢查表

1	2	3
4	5	6
7	8	9

Q130解答

解題方法可參
考本書第2-3
頁的「高階解題
技巧大公開」。

1	6	4	7	8	9	3	2	5
5	2	3	4	6	1	8	7	9
7	8	9	2	3	5	4	6	1
2	4	8	3	1	7	5	9	6
9	1	6	5	4	2	7	8	3
3	5	7	6	9	8	1	4	2
6	3	2	1	7	4	9	5	8
8	7	5	9	2	3	6	1	4
4	9	1	8	5	6	2	3	7

133 高手篇

目標時間：60分00秒

實際時間：　分　秒

	8					3	9	
1				9				2
			5		1			4
		3	4			1		
	7			3			5	
		1			7	4		
3			7		6			
5				2				3
	6	4					2	

檢查表	1	2	3
	4	5	6
	7	8	9

Q131解答

解題方法可參考本書第2-3頁的「高階解題技巧大公開」。

8	4	5	9	7	6	2	1	3
2	1	3	8	4	5	7	6	9
7	9	6	2	1	3	4	8	5
9	6	4	5	2	8	3	7	1
3	7	1	6	9	4	5	2	8
5	8	2	1	3	7	6	9	4
6	3	9	4	8	2	1	5	7
1	2	7	3	5	9	8	4	6
4	5	8	7	6	1	9	3	2

目標時間：60分00秒

實際時間： 分 秒

＊解答請見第139頁。

		8	1		2	6		
	5						3	
2		3						4
7			9					2
		2	7	4				
9			6					1
5					1			3
	4					9		
		6	3		9	5		

檢查表	1	2	3
	4	5	6
	7	8	9

Q132解答

解題方法可參考本書第2-3頁的「高階解題技巧大公開」。

8	7	3	9	5	1	2	4	6
6	4	2	8	3	7	9	5	1
5	9	1	2	4	6	8	7	3
9	3	4	1	2	8	5	6	7
7	6	5	3	9	4	1	8	2
2	1	8	7	6	5	3	9	4
3	2	7	4	8	9	6	1	5
1	5	9	6	7	3	4	2	8
4	8	6	5	1	2	7	3	9

＊解答請見第140頁。

目標時間：60分00秒

實際時間： 分 秒

				3				
	4	2	5					
	5		2		4	3		
	9	5			6	2		
8				1				4
		6	7			1	9	
		3	4		2		1	
					1	8	6	
				5				

檢查表

1	2	3
4	5	6
7	8	9

Q133解答

解題方法可參考本書第2-3頁的「高階解題技巧大公開」。

7	8	5	6	4	2	3	9	1
1	4	6	3	9	8	5	7	2
2	3	9	5	7	1	8	6	4
9	2	3	4	6	5	1	8	7
4	7	8	1	3	9	2	5	6
6	5	1	2	8	7	4	3	9
3	1	2	7	5	6	9	4	8
5	9	7	8	2	4	6	1	3
8	6	4	9	1	3	7	2	5

目標時間：60分00秒

實際時間：　分　秒

＊解答請見第141頁。

6								
	1	9		5		4	2	
	5		7				3	
		2		7				
	3		6	1	2		9	
				3		1		
	4				3		5	
	2	8		4		3	1	
								8

檢查表

1	2	3
4	5	6
7	8	9

Q134解答

解題方法可參考本書第2-3頁的「高階解題技巧大公開」。

4	7	8	1	3	2	6	5	9
1	5	9	6	4	7	2	3	8
2	6	3	9	5	8	7	1	4
7	8	4	5	9	1	3	6	2
6	3	1	2	7	4	9	8	5
9	2	5	8	6	3	4	7	1
5	9	7	4	8	6	1	2	3
3	4	2	7	1	5	8	9	6
8	1	6	3	2	9	5	4	7

＊解答請見第142頁。

目標時間：60分00秒

實際時間：　分　秒

		4			1	5		
	7		8	9	3			4
		7	9			6	2	
		9		1		4		
1		2			4	3		
	6		2	3	5			7
		5	4			2		

檢查表

1	2	3
4	5	6
7	8	9

Q135解答

7	6	8	1	3	9	4	2	5
3	4	2	5	6	7	9	8	1
9	5	1	2	8	4	3	7	6
1	9	5	8	4	6	2	3	7
8	2	7	9	1	3	6	5	4
4	3	6	7	2	5	1	9	8
6	8	3	4	7	2	5	1	9
5	7	4	3	9	1	8	6	2
2	1	9	6	5	8	7	4	3

解題方法可參考 本書第 2-3 頁的「高階解題技巧大公開」。

QUESTION
138 高手篇

＊解答請見第143頁。

| 目標時間：60分00秒 |
| 實際時間：　　分　　秒 |

		6				9		
					7		6	
3		5		9		1		7
			2		5		1	
		1		8		5		
	4		9		6			
2		4		7		6		3
	1		5					
		7				4		

檢查表

1	2	3
4	5	6
7	8	9

Q136解答

解題方法可參考本書第2-3頁的「高階解題技巧大公開」。

6	7	3	1	2	4	9	8	5
8	1	9	3	5	6	4	2	7
2	5	4	7	8	9	6	3	1
1	9	2	4	7	8	5	6	3
5	3	7	6	1	2	8	9	4
4	8	6	9	3	5	1	7	2
7	4	1	8	6	3	2	5	9
9	2	8	5	4	7	3	1	6
3	6	5	2	9	1	7	4	8

目標時間：60分00秒

實際時間：　分　秒

			1		2			
	2			6			8	
			8	5		7		
4		3						6
	5	9		3		8	7	
6						1		5
		5		9	1			
	3			2			1	
			4		5			

檢查表

1	2	3
4	5	6
7	8	9

Q137解答

1	2	8	5	4	6	7	3	9
3	9	4	7	2	1	5	6	8
5	7	6	8	9	3	1	4	2
4	3	7	9	5	8	6	2	1
6	5	9	3	1	2	4	8	7
8	1	2	6	7	4	3	9	5
9	6	1	2	3	5	8	7	4
7	8	5	4	6	9	2	1	3
2	4	3	1	8	7	9	5	6

解題方法可參
考本書第2-3
頁的「高階解題
技巧大公開」。

140 高手篇

*解答請見第145頁。

目標時間： 60分00秒

實際時間： 分 秒

9					2			6
	7	8				5		
	6		4				1	
		7	2		8			1
				4				
2			3		5	4		
	2				7		9	
		1				3	2	
8			1					4

検査表

1	2	3
4	5	6
7	8	9

Q138解答

解題方法可參考本書第2-3頁的「高階解題技巧大公開」。

4	7	6	8	3	1	9	2	5
1	9	2	4	5	7	3	6	8
3	8	5	6	9	2	1	4	7
7	3	9	2	4	5	8	1	6
6	2	1	7	8	3	5	9	4
5	4	8	9	1	6	7	3	2
2	5	4	1	7	9	6	8	3
8	1	3	5	6	4	2	7	9
9	6	7	3	2	8	4	5	1

＊解答請見第146頁。

目標時間：60分00秒

實際時間：　　分　秒

							3	1
		5		3			6	4
	4	6				2		
			5	6				
	3		2		1		9	
				4	3			
		4				7	1	
5	9			2		4		
1	2							

檢查表	1	2	3
	4	5	6
	7	8	9

Q139解答

解題方法可參考本書第 2-3 頁的「高階解題技巧大公開」。

9	4	8	1	7	2	6	5	3
5	2	7	9	6	3	4	8	1
3	1	6	8	5	4	7	9	2
4	7	3	5	1	8	9	2	6
1	5	9	2	3	6	8	7	4
6	8	2	7	4	9	1	3	5
7	6	5	3	9	1	2	4	8
8	3	4	6	2	7	5	1	9
2	9	1	4	8	5	3	6	7

目標時間：	60分00秒
實際時間：	分　秒

			5		3			
				2		5	9	
				1		4	6	
5			2					9
	6	1				3	2	
3					4			7
	2	8		5				
	1	6		4				
			1		7			

檢查表	1	2	3
	4	5	6
	7	8	9

Q140解答

解題方法可參考本書第2-3頁的「高階解題技巧大公開」。

9	1	3	5	7	2	8	4	6
4	7	8	9	6	1	5	3	2
5	6	2	4	8	3	9	1	7
3	4	7	2	9	8	6	5	1
1	5	9	7	4	6	2	8	3
2	8	6	3	1	5	4	7	9
6	2	4	8	3	7	1	9	5
7	9	1	6	5	4	3	2	8
8	3	5	1	2	9	7	6	4

＊解答請見第148頁。

目標時間：	60分00秒
實際時間：	分　秒

								4
	6			5			1	
			1		3	7		
	4		7	9	5			
	2		3	6	4		7	
		6	5	8		3		
		9	4		8			
	4			9			3	
5								

檢查表	1	2	3
	4	5	6
	7	8	9

Q141解答

解題方法可參考本書第2-3頁的「高階解題技巧大公開」。

7	8	2	6	5	4	9	3	1
9	1	5	7	3	2	8	6	4
3	4	6	9	1	8	2	7	5
2	7	1	5	6	9	3	4	8
4	3	8	2	7	1	5	9	6
6	5	9	8	4	3	1	2	7
8	6	4	3	9	5	7	1	2
5	9	7	1	2	6	4	8	3
1	2	3	4	8	7	6	5	9

目標時間：60分00秒

實際時間：　分　秒

＊解答請見第149頁。

					9			
	9	2				6	1	
	4		7		6		2	
		1	2			3		
3				7				8
		5			8	1		
	8		3		9		4	
	1	7				2	3	
				1				

檢查表	1	2	3
	4	5	6
	7	8	9

Q142解答

解題方法可參考本書第2-3頁的「高階解題技巧大公開」。

6	8	4	5	9	3	2	7	1
1	7	3	4	2	6	5	9	8
2	5	9	7	1	8	4	6	3
5	4	7	2	3	1	6	8	9
8	6	1	9	7	5	3	2	4
3	9	2	6	8	4	1	5	7
4	2	8	3	5	9	7	1	6
7	1	6	8	4	2	9	3	5
9	3	5	1	6	7	8	4	2

目標時間：60分00秒

實際時間：　分　秒

			2					8
	1		8				7	
		7	1		3	2		
	3	4				5		
6				4				1
		9				7	3	
		8	9		2	1		
	9				1		4	
2				5				

檢查表

1	2	3
4	5	6
7	8	9

Q143解答

3	1	7	8	2	6	9	5	4
4	6	8	9	5	7	2	1	3
9	5	2	1	4	3	7	8	6
8	3	4	2	7	9	5	6	1
1	2	5	3	6	4	8	7	9
7	9	6	5	8	1	3	4	2
6	7	9	4	3	8	1	2	5
2	4	1	7	9	5	6	3	8
5	8	3	6	1	2	4	9	7

解題方法可參考本書第 2-3 頁的「高階解題技巧大公開」。

*解答請見第151頁。

目標時間：60分00秒

實際時間： 分 秒

9								8
	1			5			6	
		7	1		3			
		4		6		5		
	5		4	3	7		8	
		1		2		6		
			2		6	4		
	7			1			9	
4								3

檢查表	1	2	3
	4	5	6
	7	8	9

Q144解答

解題方法可參考本書第2-3頁的「高階解題技巧大公開」。

6	5	3	1	9	2	4	8	7
7	9	2	8	4	3	6	1	5
1	4	8	7	5	6	9	2	3
8	7	1	2	6	5	3	9	4
3	2	9	4	7	1	5	6	8
4	6	5	9	3	8	1	7	2
5	8	6	3	2	9	7	4	1
9	1	7	5	8	4	2	3	6
2	3	4	6	1	7	8	5	9

147 高手篇

＊解答請見第152頁。

目標時間：60分00秒

實際時間： 分 秒

		7				6		
	5		4				1	
2			1					7
	4	5		3				
			5	9	6			
				1		7	9	
6						2		3
	3				9		5	
		8				2		

檢查表	1	2	3
	4	5	6
	7	8	9

Q145解答

解題方法可參考本書第2-3頁的「高階解題技巧大公開」。

9	5	6	7	2	4	3	1	8
3	1	2	8	6	5	4	7	9
8	4	7	1	9	3	2	6	5
7	3	4	2	1	9	5	8	6
6	8	5	3	4	7	9	2	1
1	2	9	5	8	6	7	3	4
4	6	8	9	3	2	1	5	7
5	9	3	6	7	1	8	4	2
2	7	1	4	5	8	6	9	3

目標時間：60分00秒

實際時間：　分　秒

＊解答請見第153頁。

								7
	5	**2**		**6**				
	1		**7**	**5**	**8**			
		7	**6**			**8**		
	3	**8**				**1**	**2**	
		6			**1**	**4**		
			8	**1**	**4**		**5**	
				3		**6**	**4**	
2								

<table>
<tr><th rowspan="3">檢查表</th><td>1</td><td>2</td><td>3</td></tr>
<tr><td>4</td><td>5</td><td>6</td></tr>
<tr><td>7</td><td>8</td><td>9</td></tr>
</table>

Q146解答

解題方法可參考本書第2-3頁的「高階解題技巧大公開」。

9	4	5	6	7	2	3	1	8
2	1	3	9	5	8	7	6	4
8	6	7	1	4	3	9	5	2
7	2	4	8	6	1	5	3	9
6	5	9	4	3	7	2	8	1
3	8	1	5	2	9	6	4	7
1	3	8	2	9	6	4	7	5
5	7	2	3	1	4	8	9	6
4	9	6	7	8	5	1	2	3

| 目標時間：60分00秒 |
| 實際時間： 分 秒 |

3					2			5
	5		1	4				
		7		9				
	7				1			4
	3	9		2		1	8	
2			6				5	
			3		4			
			7	4		6		
9			5					7

檢查表

1	2	3
4	5	6
7	8	9

Q147解答

解題方法可參考本書第 2-3 頁的「高階解題技巧大公開」。

1	8	7	9	2	5	6	3	4
3	5	6	4	8	7	9	1	2
2	9	4	1	6	3	5	8	7
9	4	5	7	3	8	1	2	6
7	2	1	5	9	6	3	4	8
8	6	3	2	1	4	7	9	5
6	1	9	8	5	2	4	7	3
4	3	2	6	7	9	8	5	1
5	7	8	3	4	1	2	6	9

目標時間：60分00秒

實際時間： 分 秒

＊解答請見第155頁。

9								6
	4			2			3	
		4		8	2			
		1		6		8		
	3		1	8	7		6	
		4		3		7		
		3	7		6			
	2			9			1	
1								7

檢查表

1	2	3
4	5	6
7	8	9

Q148解答

解題方法可參考本書第 2-3頁的「高階解題技巧大公開」。

8	6	4	1	2	3	5	9	7
7	5	2	4	6	9	3	1	8
3	1	9	7	5	8	2	6	4
1	9	7	6	4	2	8	3	5
4	3	8	9	7	5	1	2	6
5	2	6	3	8	1	4	7	9
6	7	3	8	1	4	9	5	2
9	8	5	2	3	7	6	4	1
2	4	1	5	9	6	7	8	3

＊解答請見第156頁。

	5						2	
9				1				8
		7	5		4	9		
		8			1	4		
	3						5	
		6	3			2		
		5	4		8	1		
1				6				5
	4						7	

檢查表

1	2	3
4	5	6
7	8	9

Q149解答

解題方法可參考本書第2-3頁的「高階解題技巧大公開」。

3	9	1	7	6	2	8	4	5
8	5	2	1	4	3	6	7	9
4	6	7	8	9	5	3	1	2
6	7	8	3	5	1	9	2	4
5	3	9	4	2	7	1	8	6
2	1	4	6	8	9	7	5	3
7	8	5	2	3	6	4	9	1
1	2	3	9	7	4	5	6	8
9	4	6	5	1	8	2	3	7

目標時間： 60分00秒

實際時間： 分 秒

＊解答請見第157頁。

檢查表	1	2	3
	4	5	6
	7	8	9

Q150解答

解題方法可參考本書第2-3頁的「高階解題技巧大公開」。

9	8	2	3	7	1	5	4	6
7	4	5	6	2	9	1	3	8
3	1	6	4	5	8	2	7	9
5	7	1	9	6	4	8	2	3
2	3	9	1	8	7	4	6	5
8	6	4	5	3	2	7	9	1
4	5	3	7	1	6	9	8	2
6	2	7	8	9	5	3	1	4
1	9	8	2	4	3	6	5	7

*解答請見第158頁。

							8	
			5			1		4
			4	9	3		6	
	2	3			7	9		
		1				3		
		4	6			5	2	
	4		7	1	2			
1		2		5				
	9							

檢查表

1	2	3
4	5	6
7	8	9

Q151解答

解題方法可參考本書第2-3頁的「高階解題技巧大公開」。

3	5	1	9	8	6	7	2	4
9	2	4	7	1	3	5	6	8
6	8	7	5	2	4	9	1	3
2	7	8	6	5	1	4	3	9
4	3	9	8	7	2	6	5	1
5	1	6	3	4	9	2	8	7
7	6	5	4	3	8	1	9	2
1	9	3	2	6	7	8	4	5
8	4	2	1	9	5	3	7	6

目標時間：60分00秒

實際時間：　分　秒

＊解答請見第**159**頁。

	5						9	
8			2					1
	9		8		4			
1		9	4					
	3	7		8	5			
			5	6		8		
	4		3		9			
6				7				8
3						1		

檢查表	1	2	3
	4	5	6
	7	8	9

Q152解答

解題方法可參考本書第 2-3 頁的「高階解題技巧大公開」。

7	4	3	2	8	5	9	6	1
5	1	9	4	6	3	8	2	7
2	8	6	1	7	9	4	3	5
3	7	4	5	1	6	2	9	8
1	2	5	3	9	8	7	4	6
9	6	8	7	2	4	5	1	3
6	9	7	8	4	1	3	5	2
8	3	1	9	5	2	6	7	4
4	5	2	6	3	7	1	8	9

目標時間：60分00秒

實際時間：　分　秒

	4			5			7	
2		6				8		5
	9						3	
				9	7			
5			6		2			8
			5	4				
	2						5	
7		3				1		9
	6			8			4	

檢查表	1	2	3
	4	5	6
	7	8	9

Q153解答

解題方法可參考本書第 2-3 頁的「高階解題技巧大公開」。

4	5	9	1	2	6	7	8	3
2	3	6	5	7	8	1	9	4
8	1	7	4	9	3	2	6	5
6	2	3	8	5	7	9	4	1
5	8	1	2	4	9	3	7	6
9	7	4	6	3	1	5	2	8
3	4	8	7	1	2	6	5	9
1	6	2	9	8	5	4	3	7
7	9	5	3	6	4	8	1	2

＊解答請見第161頁。

目標時間：	60分00秒
實際時間：	分　秒

	9	2	5				8	
	1	3		2	4			
	8			1		7		
		5	4		6	2		
		4		5			3	
			9	7		3	2	
	7				1	4	9	

檢查表

1	2	3
4	5	6
7	8	9

Q154解答

解題方法可參考本書第2-3頁的「高階解題技巧大公開」。

3	5	2	1	7	4	8	9	6
8	4	6	2	9	5	7	3	1
1	7	9	6	8	3	4	2	5
5	1	8	9	4	2	6	7	3
9	6	3	7	1	8	5	4	2
4	2	7	3	5	6	1	8	9
2	8	4	5	3	1	9	6	7
6	9	1	4	2	7	3	5	8
7	3	5	8	6	9	2	1	4

目標時間：90分00秒

實際時間： 分 秒

							6	
	7		5				3	
				3	6	1		4
	3			5		8		
		9	7	8	2	4		
		6		9				1
2		5	1	7				
	1				9		8	
		4						

檢查表	1	2	3
	4	5	6
	7	8	9

Q155解答

解題方法可參考本書第2-3頁的「高階解題技巧大公開」。

3	4	8	1	5	6	9	7	2
2	7	6	4	3	9	8	1	5
1	9	5	7	2	8	6	3	4
4	1	2	8	9	7	5	6	3
5	3	7	6	1	2	4	9	8
6	8	9	5	4	3	7	2	1
8	2	4	9	7	1	3	5	6
7	5	3	2	6	4	1	8	9
9	6	1	3	8	5	2	4	7

158 專家篇

＊解答請見第163頁。

目標時間：90分00秒

實際時間： 分 秒

				2				7
	3	1					8	
	4		1		9			
		8	9		3	1		
7				4				2
		6	2		7	8		
			4		6		3	
	7					5	2	
3				7				

檢查表

1	2	3
4	5	6
7	8	9

Q156解答

解題方法可參考本書第 2-3 頁的「高階解題技巧大公開」。

8	6	7	1	9	3	5	4	2
4	9	2	5	6	7	1	8	3
5	1	3	8	2	4	9	6	7
9	8	6	3	1	2	7	5	4
7	3	5	4	8	6	2	1	9
1	2	4	7	5	9	8	3	6
6	4	1	9	7	5	3	2	8
2	7	8	6	3	1	4	9	5
3	5	9	2	4	8	6	7	1

目標時間：90分00秒

實際時間：　分　秒

4								1
	3			2		8	5	
	8				7		3	
			7		8	5		
	1			9			4	
		9	6		2			
	5		4				7	
	4	7		8		9		
1								2

檢查表

1	2	3
4	5	6
7	8	9

Q157解答

9	4	3	8	1	7	6	5	2
6	7	1	5	2	4	9	3	8
5	2	8	9	3	6	1	7	4
4	3	2	6	5	1	8	9	7
1	5	9	7	8	2	4	6	3
7	8	6	4	9	3	2	1	5
2	6	5	1	7	8	3	4	9
3	1	7	2	4	9	5	8	6
8	9	4	3	6	5	7	2	1

解題方法可參考本書第2-3頁的「高階解題技巧大公開」。

*解答請見第165頁。

目標時間：	90分00秒
實際時間：	分 秒

	1				7		5	
3	8		2					4
		6				3		
	4			5				6
			4	2	6			
2				3			1	
		8				9		
1					3		4	7
	9		1				2	

檢查表	1	2	3
	4	5	6
	7	8	9

Q158解答

解題方法可參考本書第 2-3 頁的「高階解題技巧大公開」。

9	6	5	8	2	4	3	1	7
2	3	1	7	6	5	4	8	9
8	4	7	1	3	9	2	6	5
4	2	8	9	5	3	1	7	6
7	1	3	6	4	8	9	5	2
5	9	6	2	1	7	8	4	3
1	5	2	4	9	6	7	3	8
6	7	9	3	8	1	5	2	4
3	8	4	5	7	2	6	9	1

*解答請見第166頁。

目標時間：90分00秒

實際時間：　分　秒

	9						2	
2		3						7
	7	6	1		3			
		9		6		2		
			4	1	9			
		5		8		1		
			6		2	7	8	
7						9		3
	5						1	

檢查表

1	2	3
4	5	6
7	8	9

Q159解答

4	9	5	8	3	6	7	2	1
7	6	3	1	2	4	8	5	9
2	8	1	9	5	7	6	3	4
3	2	4	7	1	8	5	9	6
8	1	6	3	9	5	2	4	7
5	7	9	6	4	2	1	8	3
9	5	2	4	6	1	3	7	8
6	4	7	2	8	3	9	1	5
1	3	8	5	7	9	4	6	2

解題方法可參
考 本 書 第 2-3
頁的「高階解題
技巧大公開」。

目標時間：90分00秒

實際時間：　　分　秒

*解答請見第167頁。

	3						6	
4	5						9	2
		7	6			5		
		4		1	8			
			3	2	6			
			7	9		1		
		2			1	7		
3	7						4	5
	8					2		

檢查表

1	2	3
4	5	6
7	8	9

Q160解答

解題方法可參考本書第2-3頁的「高階解題技巧大公開」。

4	1	2	3	8	7	6	5	9
3	8	9	2	6	5	1	7	4
5	7	6	9	1	4	3	8	2
8	4	3	7	5	1	2	9	6
9	5	1	4	2	6	7	3	8
2	6	7	8	3	9	4	1	5
7	3	8	5	4	2	9	6	1
1	2	5	6	9	3	8	4	7
6	9	4	1	7	8	5	2	3

目標時間：90分00秒

實際時間： 分 秒

				9			7	
				6			2	1
		8		7	6			
	9				1	2		
6	7			4			5	3
	8	5			1			
	7	4		5				
5	2			1				
	6			2				

檢查表	1	2	3
	4	5	6
	7	8	9

Q161解答

解題方法可參
考本書第2-3
頁的「高階解題
技巧大公開」。

8	9	4	5	7	6	3	2	1
2	1	3	9	4	8	5	6	7
5	7	6	1	2	3	4	9	8
1	8	9	3	6	5	2	7	4
3	2	7	4	1	9	8	5	6
6	4	5	2	8	7	1	3	9
4	3	1	6	9	2	7	8	5
7	6	2	8	5	1	9	4	3
9	5	8	7	3	4	6	1	2

*解答請見第169頁。

	9	5				6		
1			9		3			
4								8
	2			6	7		4	
			2	5	1			
	3		8	9			1	
2								6
			4		5			2
		8				5	7	

檢查表	1	2	3
	4	5	6
	7	8	9

Q162解答

解題方法可參考本書第2-3頁的「高階解題技巧大公開」。

1	3	9	2	4	5	8	6	7
4	5	6	1	8	7	3	9	2
8	2	7	6	3	9	5	1	4
7	9	4	5	1	8	2	3	6
5	1	8	3	2	6	4	7	9
2	6	3	7	9	4	1	5	8
6	4	2	9	5	1	7	8	3
3	7	1	8	6	2	9	4	5
9	8	5	4	7	3	6	2	1

165 專家篇

＊解答請見第170頁。

目標時間：90分00秒

實際時間：　分　秒

2								5
			2		4		3	
			5	9		4		
	9	4	3				2	
		6		2		7		
	3				8	6	9	
		1		3	6			
	8		7		5			
5								1

檢查表

1	2	3
4	5	6
7	8	9

Q163解答

解題方法可參考本書第2-3頁的「高階解題技巧大公開」。

3	8	6	1	9	2	5	7	4
7	9	5	3	6	4	8	2	1
1	4	2	8	5	7	6	3	9
4	5	9	6	3	1	2	8	7
6	7	1	2	4	8	9	5	3
2	3	8	5	7	9	1	4	6
9	1	7	4	8	5	3	6	2
5	2	3	7	1	6	4	9	8
8	6	4	9	2	3	7	1	5

目標時間：	90分00秒
實際時間：	分　秒

＊解答請見第171頁。

			5			7		
		2		1		6		
	5	1					2	3
9					3			
	6			2			3	
		1						7
1	2					8	5	
		6		3		4		
		4			5			

檢查表

1	2	3
4	5	6
7	8	9

Q164解答

解題方法可參考本書第2-3頁的「高階解題技巧大公開」。

3	9	5	7	4	8	6	2	1
1	8	6	9	2	3	4	5	7
4	7	2	5	1	6	9	3	8
5	2	1	3	6	7	8	4	9
8	4	9	2	5	1	7	6	3
6	3	7	8	9	4	2	1	5
2	5	4	1	7	9	3	8	6
7	6	3	4	8	5	1	9	2
9	1	8	6	3	2	5	7	4

目標時間：90分00秒

實際時間：　分　秒

			9					
	4	8				1	2	
	2	3					5	
6				4	5			
			3	8	6			
			7	2				8
	3					8	4	
	1	5				2	3	
					4			

檢查表

1	2	3
4	5	6
7	8	9

Q165解答

解題方法可參考本書第2-3頁的「高階解題技巧大公開」。

2	4	9	6	8	3	1	7	5
6	1	5	2	7	4	8	3	9
3	7	8	5	9	1	4	6	2
1	9	4	3	6	7	5	2	8
8	5	6	4	2	9	7	1	3
7	3	2	1	5	8	6	9	4
4	2	1	8	3	6	9	5	7
9	8	3	7	1	5	2	4	6
5	6	7	9	4	2	3	8	1

168 專家篇

＊解答請見第173頁。

目標時間：90分00秒

實際時間：　　分　　秒

3		9				2		
					2		3	
5					7			6
			9			3	4	
		8	1	5				
	1	2		4				
1			6					4
	6		4					
		5				1		7

檢查表

1	2	3
4	5	6
7	8	9

Q166解答

解題方法可參考本書第2-3頁的「高階解題技巧大公開」。

3	4	9	5	6	2	7	8	1
8	7	2	3	1	9	6	4	5
6	5	1	4	7	8	9	2	3
9	1	7	8	5	3	2	6	4
4	6	5	9	2	7	1	3	8
2	3	8	1	4	6	5	9	7
1	2	3	7	9	4	8	5	6
5	8	6	2	3	1	4	7	9
7	9	4	6	8	5	3	1	2

目標時間：	90分00秒
實際時間：	分　秒

6				8				
		1			3	8		
	5	4				3	6	
				6			5	
5			2		8			1
	3		7					
	4	6				5	1	
		9	4			2		
				9				6

檢查表

1	2	3
4	5	6
7	8	9

Q167解答

解題方法可參考本書第2-3頁的「高階解題技巧大公開」。

5	6	7	9	1	2	4	8	3
9	4	8	6	5	3	1	2	7
1	2	3	4	7	8	9	5	6
6	8	9	1	4	5	3	7	2
2	7	1	3	8	6	5	9	4
3	5	4	7	2	9	6	1	8
7	3	6	2	9	1	8	4	5
4	1	5	8	6	7	2	3	9
8	9	2	5	3	4	7	6	1

＊解答請見第175頁。

目標時間：90分00秒

實際時間：　分　秒

				4				7
	2						9	
		5	1		7	2		
		8	6		1	3		
1								6
		2	9		3	4		
		7	8		2	6		
	3						1	
8				7				

檢查表	1	2	3
	4	5	6
	7	8	9

Q168解答

解題方法可參考本書第2-3頁的「高階解題技巧大公開」。

3	8	9	1	6	4	2	7	5
6	7	1	5	8	2	4	3	9
5	2	4	9	3	7	8	1	6
7	5	8	2	9	6	3	4	1
4	3	6	8	1	5	7	9	2
9	1	2	7	4	3	6	5	8
1	9	3	6	7	8	5	2	4
2	6	7	4	5	1	9	8	3
8	4	5	3	2	9	1	6	7

目標時間：90分00秒

實際時間：　　分　秒

＊解答請見第176頁。

	2						4	
5			4			3		6
			1		8		2	
	3	8			4	1		
				8				
		1	7			2	5	
	9		5		6			
4		5		2				1
	1						8	

檢查表	1	2	3
	4	5	6
	7	8	9

Q169解答

解題方法可參考本書第2-3頁的「高階解題技巧大公開」。

6	2	3	5	8	4	1	9	7
9	7	1	6	2	3	8	4	5
8	5	4	7	1	9	3	6	2
4	9	2	3	6	1	7	5	8
5	6	7	2	4	8	9	3	1
1	3	8	9	7	5	6	2	4
2	4	6	8	3	7	5	1	9
7	1	9	4	5	6	2	8	3
3	8	5	1	9	2	4	7	6

			9		5			
	9			3		2		
		3				1	6	
4				6				5
	3		4	9	1		8	
8				2				1
	1	8				7		
		2		8			4	
			6		2			

檢查表	1	2	3
	4	5	6
	7	8	9

Q170解答

解題方法可參考本書第 2-3 頁的「高階解題技巧大公開」。

3	6	1	2	4	9	8	5	7
7	2	4	5	6	8	1	9	3
9	8	5	1	3	7	2	6	4
4	9	8	6	2	1	3	7	5
1	5	3	7	8	4	9	2	6
6	7	2	9	5	3	4	8	1
5	4	7	8	1	2	6	3	9
2	3	6	4	9	5	7	1	8
8	1	9	3	7	6	5	4	2

＊解答請見第178頁。

目標時間：90分00秒

實際時間：　分　秒

	5						4	
3				8				7
		9	2			8		
		1	6	5				
	4		8	3	7		6	
			9	4	3			
		6			5	4		
4			7					6
	1					5		

檢查表

1	2	3
4	5	6
7	8	9

Q171解答

解題方法可參考本書第2-3頁的「高階解題技巧大公開」。

1	2	9	3	6	5	8	4	7
5	8	7	4	2	9	3	1	6
3	6	4	1	7	8	9	2	5
7	3	8	2	5	4	1	6	9
9	5	2	6	8	1	7	3	4
6	4	1	7	9	3	2	5	8
8	9	3	5	1	6	4	7	2
4	7	5	8	3	2	6	9	1
2	1	6	9	4	7	5	8	3

QUESTION
174 專家篇

*解答請見第179頁。

目標時間：90分00秒
實際時間：　分　秒

			7		8			
	9	7					5	
	1			6		8		
4				7				1
		8	6	4	1	9		
2				8				6
		6		3			9	
	8					7	3	
			2		4			

檢查表	1	2	3
	4	5	6
	7	8	9

Q172解答

解題方法可參考本書第2-3頁的「高階解題技巧大公開」。

2	4	6	9	1	5	8	3	7
1	9	7	8	3	6	2	5	4
5	8	3	2	4	7	1	6	9
4	2	1	7	6	8	3	9	5
7	3	5	4	9	1	6	8	2
8	6	9	5	2	3	4	7	1
9	1	8	3	5	4	7	2	6
6	7	2	1	8	9	5	4	3
3	5	4	6	7	2	9	1	8

＊解答請見第180頁。

目標時間：90分00秒

實際時間：　分　秒

								3
	9				2		1	
			7	9	1	6		
		7	4			1	2	
		2		6		5		
	3	4			9	7		
		9	5	3	4			
	8		2				9	
1								

檢查表	1	2	3
	4	5	6
	7	8	9

Q173解答

解題方法可參考本書第2-3頁的「高階解題技巧大公開」。

1	5	8	7	6	3	2	4	9
3	2	4	5	8	9	6	1	7
6	7	9	2	4	1	8	3	5
8	3	1	6	5	2	7	9	4
9	4	2	8	3	7	5	6	1
5	6	7	1	9	4	3	8	2
2	8	6	9	1	5	4	7	3
4	9	5	3	7	8	1	2	6
7	1	3	4	2	6	9	5	8

*解答請見第181頁。

目標時間：90分00秒

實際時間：　分　秒

9								
	2		1		5	7		
			8		4	2	5	
	5	4				6	3	
				3				
	1	2				4	7	
	4	9	5		1			
		6	2		9		1	
								2

檢查表

1	2	3
4	5	6
7	8	9

Q174解答

解題方法可參考本書第2-3頁的「高階解題技巧大公開」。

6	4	3	7	5	8	2	1	9
8	9	7	1	2	3	6	5	4
5	1	2	4	6	9	8	7	3
4	6	9	3	7	2	5	8	1
3	5	8	6	4	1	9	2	7
2	7	1	9	8	5	3	4	6
1	2	6	8	3	7	4	9	5
9	8	4	5	1	6	7	3	2
7	3	5	2	9	4	1	6	8

		1				5		2
	9				4			
5		7				3		1
			9	6			7	
			5	7	8			
	3			1	2			
3		5				4		8
			6				3	
9		6				2		

檢查表	1	2	3
	4	5	6
	7	8	9

Q175解答

解題方法可參考本書第 2-3 頁的「高階解題技巧大公開」。

2	4	1	6	8	5	9	7	3
7	9	6	3	4	2	8	1	5
3	5	8	7	9	1	6	4	2
8	6	7	4	5	3	1	2	9
9	1	2	8	6	7	5	3	4
5	3	4	1	2	9	7	6	8
6	7	9	5	3	4	2	8	1
4	8	5	2	1	6	3	9	7
1	2	3	9	7	8	4	5	6

＊解答請見第183頁。

	目標時間：90分00秒
	實際時間：　分　秒

								2
	1		5			6		
		1		4	3			
	3		2	9	1			
	4	8	6	5		9		
	2	7	1		5			
	4	6		8				
	8		9			5		
1								

檢查表

1	2	3
4	5	6
7	8	9

Q176解答

解題方法可參考本書第2-3頁的「高階解題技巧大公開」。

9	6	5	3	2	7	1	8	4
4	2	8	1	6	5	7	9	3
1	7	3	8	9	4	2	5	6
8	5	4	7	1	2	6	3	9
6	9	7	4	3	8	5	2	1
3	1	2	9	5	6	4	7	8
2	4	9	5	8	1	3	6	7
7	3	6	2	4	9	8	1	5
5	8	1	6	7	3	9	4	2

＊解答請見第184頁。

目標時間：90分00秒

實際時間：　　分　秒

				7				4
			9	3	8			
		6	4			3		
	3	9					5	
4	1			8			3	7
	5					9	8	
		1			3	8		
			1	2	6			
3				9				

檢查表	1	2	3
	4	5	6
	7	8	9

Q177解答

解題方法可參考本書第2-3頁的「高階解題技巧大公開」。

4	8	1	7	3	6	5	9	2
2	9	3	1	5	4	6	8	7
5	6	7	8	2	9	3	4	1
8	5	2	9	6	3	1	7	4
6	1	4	5	7	8	9	2	3
7	3	9	4	1	2	8	5	6
3	7	5	2	9	1	4	6	8
1	2	8	6	4	5	7	3	9
9	4	6	3	8	7	2	1	5

QUESTION
180　專家篇

| 目標時間：90分00秒 |
| 實際時間：　分　秒 |

＊解答請見第185頁。

		1				3		
	8				3		7	
2		7			5	8		1
					6	5	2	
				1				
	2	6	3					
9		3	4			1		2
	5		7				9	
		8				7		

檢查表	1	2	3
	4	5	6
	7	8	9

Q178解答

解題方法可參考本書第2-3頁的「高階解題技巧大公開」。

4	7	5	9	3	6	8	1	2
3	1	8	2	5	7	4	6	9
9	2	6	1	8	4	3	7	5
6	5	3	4	2	9	1	8	7
7	4	1	8	6	5	2	9	3
8	9	2	7	1	3	5	4	6
5	3	4	6	7	8	9	2	1
2	8	7	3	9	1	6	5	4
1	6	9	5	4	2	7	3	8

＊解答請見第186頁。

目標時間：90分00秒

實際時間： 分 秒

			7					
	6	3					9	
	9	7		5				1
2			1	7				
		6	9	2	4	7		
				6	8			4
	1			4		5	7	
		2				1	6	
					3			

檢查表	1	2	3
	4	5	6
	7	8	9

Q179解答

解題方法可參考本書第2-3頁的「高階解題技巧大公開」。

5	8	3	6	7	2	1	9	4
1	2	4	9	3	8	7	6	5
7	9	6	4	1	5	3	2	8
8	3	9	2	6	7	4	5	1
4	1	2	5	8	9	6	3	7
6	5	7	3	4	1	9	8	2
2	6	1	7	5	3	8	4	9
9	4	8	1	2	6	5	7	3
3	7	5	8	9	4	2	1	6

目標時間：90分00秒

實際時間： 分 秒

＊解答請見第187頁。

	4						2	
2			3		5			8
			1		4	5		
	5	8				3	1	
				9				
	1	6				7	5	
		7	2		6			
5			4		3			7
	6					8		

檢查表	1	2	3
	4	5	6
	7	8	9

Q180解答

解題方法可參考本書第2-3頁的「高階解題技巧大公開」。

5	4	1	8	7	2	3	6	9
6	8	9	1	4	3	2	7	5
2	3	7	6	9	5	8	4	1
7	1	4	9	8	6	5	2	3
3	9	5	2	1	7	4	8	6
8	2	6	3	5	4	9	1	7
9	7	3	4	6	8	1	5	2
4	5	2	7	3	1	6	9	8
1	6	8	5	2	9	7	3	4

5								8
	4			2	3			
	2		9		1	5		
				4			2	
		8	7	3	9	5		
	1			6				
	7	3		2			1	
		1	6			4		
4								3

檢查表	1	2	3
	4	5	6
	7	8	9

Q181解答

解題方法可參考本書第2-3頁的「高階解題技巧大公開」。

1	2	4	7	3	9	6	8	5
5	6	3	2	8	1	9	4	7
8	9	7	4	5	6	3	1	2
2	4	9	1	7	5	8	3	6
3	8	6	9	2	4	7	5	1
7	5	1	3	6	8	2	9	4
9	1	8	6	4	2	5	7	3
4	3	2	5	9	7	1	6	8
6	7	5	8	1	3	4	2	9

目標時間：90分00秒

實際時間： 分 秒

＊解答請見第189頁。

	7			8				
6		1				5		
	5		6		3		9	
		3			1	6		
8				7				9
		7	9			3		
	1		4		7		6	
		2				7		4
			3				2	

檢查表	1	2	3
	4	5	6
	7	8	9

Q182解答

解題方法可參考本書第2-3頁的「高階解題技巧大公開」。

6	4	5	9	7	8	1	2	3
2	7	1	3	6	5	9	4	8
8	3	9	1	2	4	5	7	6
9	5	8	6	4	7	3	1	2
7	2	3	5	9	1	8	6	4
4	1	6	8	3	2	7	5	9
1	9	7	2	8	6	4	3	5
5	8	2	4	1	3	6	9	7
3	6	4	7	5	9	2	8	1

目標時間：90分00秒

實際時間：　分　秒

	7						5	
1	3							2
		6	7		5			
		4		8	2	6		
			5	7	6			
		3	9	1		8		
			2		1	9		
9							3	8
	2					6		

檢查表	1	2	3
	4	5	6
	7	8	9

Q183解答

解題方法可參
考本書第2-3
頁的「高階解題
技巧大公開」。

5	9	7	3	1	6	2	4	8
1	8	4	5	7	2	3	9	6
3	2	6	4	9	8	1	5	7
6	3	5	8	4	1	7	2	9
2	4	8	7	3	9	5	6	1
7	1	9	2	6	5	8	3	4
8	7	3	9	2	4	6	1	5
9	5	1	6	8	3	4	7	2
4	6	2	1	5	7	9	8	3

目標時間：90分00秒

實際時間：　　分　秒

＊解答請見第191頁。

		8		2	4	1		
	1			4	3	8		
1			4		7	9		
		9	5	8				
3	2		7			4		
2	4	6			1			
7	6	3		1				

檢查表

1	2	3
4	5	6
7	8	9

Q184解答

解題方法可參考本書第2-3頁的「高階解題技巧大公開」。

9	7	4	5	8	2	1	3	6
6	3	1	7	4	9	5	8	2
2	5	8	6	1	3	4	9	7
4	9	3	2	5	1	6	7	8
8	6	5	3	7	4	2	1	9
1	2	7	9	6	8	3	4	5
5	1	9	4	2	7	8	6	3
3	8	2	1	9	6	7	5	4
7	4	6	8	3	5	9	2	1

| 目標時間：90分00秒 |
| 實際時間：　分　秒 |

		7						
	3					2	6	
2			3		1	4	8	
		6		8		5		
			6	7	9			
		8		2		9		
	4	5	7		2			8
	6	1					5	
						1		

檢查表	1	2	3
	4	5	6
	7	8	9

Q185解答

解題方法可參考本書第2-3頁的「高階解題技巧大公開」。

8	7	2	1	9	3	4	5	6
1	3	5	4	6	8	7	9	2
4	9	6	7	2	5	1	8	3
5	1	4	3	8	2	6	7	9
2	8	9	5	7	6	3	1	4
7	6	3	9	1	4	8	2	5
6	5	8	2	3	1	9	4	7
9	4	1	6	5	7	2	3	8
3	2	7	8	4	9	5	6	1

8		7				6		
	6		4		7		9	
1								5
	1			6			7	
			7	5	2			
	3			4			2	
3								7
	8		6		1		5	
		2				9		8

檢查表	1	2	3
	4	5	6
	7	8	9

Q186解答

解題方法可參考本書第2-3頁的「高階解題技巧大公開」。

4	8	3	7	1	9	5	6	2
7	6	5	8	3	2	4	1	9
2	9	1	5	6	4	3	8	7
5	1	8	2	4	3	7	9	6
6	4	7	9	5	8	2	3	1
9	3	2	1	7	6	8	4	5
3	2	4	6	9	5	1	7	8
8	7	6	3	2	1	9	5	4
1	5	9	4	8	7	6	2	3

1								
		8	3	9	2			
	2		8		7			
	7	4				1	5	
	5			4			9	
	6	1				3	2	
			2		4		6	
			1	6	5	9		
								1

檢查表	1	2	3
	4	5	6
	7	8	9

Q187解答

解題方法可參考本書第2-3頁的「高階解題技巧大公開」。

6	8	7	2	4	5	3	1	9
1	3	4	8	9	7	2	6	5
2	5	9	3	6	1	4	8	7
7	9	6	1	8	4	5	2	3
5	2	3	6	7	9	8	4	1
4	1	8	5	2	3	9	7	6
3	4	5	7	1	2	6	9	8
9	6	1	4	3	8	7	5	2
8	7	2	9	5	6	1	3	4

*解答請見第195頁。

目標時間：90分00秒

實際時間： 分 秒

					4			
	6	7		1		2		
4	1		2		7			
2						7	9	
	4		3		1			
7	3				6			
	2		6		9	8		
7		8		9	5			
	5							

檢查表	1	2	3
	4	5	6
	7	8	9

Q188解答

解題方法可參考本書第2-3頁的「高階解題技巧大公開」。

8	9	7	2	1	5	6	4	3
5	6	3	4	8	7	2	9	1
1	2	4	3	9	6	7	8	5
2	1	5	9	6	3	8	7	4
9	4	8	7	5	2	1	3	6
7	3	6	1	4	8	5	2	9
3	5	1	8	2	9	4	6	7
4	8	9	6	7	1	3	5	2
6	7	2	5	3	4	9	1	8

＊解答請見第196頁。

目標時間：90分00秒

實際時間：　　分　秒

				8		9		
	7			6			2	
		6			2	3		4
					3	1		
9	3			2			6	8
		2	8					
3		7	5			8		
	8			4			1	
		4		3				

檢查表	1	2	3
	4	5	6
	7	8	9

Q189解答

解題方法可參考本書第2-3頁的「高階解題技巧大公開」。

1	9	3	4	5	6	2	7	8
7	4	8	3	9	2	6	1	5
6	2	5	8	1	7	4	3	9
8	7	4	9	2	3	1	5	6
3	5	2	6	4	1	8	9	7
9	6	1	5	7	8	3	2	4
5	1	9	2	8	4	7	6	3
4	3	7	1	6	5	9	8	2
2	8	6	7	3	9	5	4	1

專家篇

目標時間：90分00秒

實際時間：　分　秒

*解答請見第197頁。

| | | | | | 5 | | 8 | | |
|---|---|---|---|---|---|---|---|---|
| | 3 | | | 6 | | 1 | | 2 | |
| | | 2 | | | | | | 9 |
| | 9 | | | 2 | | | 8 | |
| 6 | | | 3 | 8 | 4 | | | 5 |
| | 1 | | | 6 | | | 4 | |
| 2 | | | | | | 6 | | |
| | 4 | | 2 | | 8 | | 9 | |
| | | 9 | | 3 | | | | |

檢查表

1	2	3
4	5	6
7	8	9

Q190解答

解題方法可參考本書第2-3頁的「高階解題技巧大公開」。

2	9	7	6	5	4	8	3	1
3	8	6	7	9	1	4	2	5
5	4	1	3	2	8	7	9	6
1	2	5	4	8	6	3	7	9
9	6	4	2	3	7	1	5	8
7	3	8	9	1	5	2	6	4
4	5	2	1	6	3	9	8	7
6	7	3	8	4	9	5	1	2
8	1	9	5	7	2	6	4	3

目標時間：90分00秒

實際時間： 分 秒

＊解答請見第198頁。

								8
	6					5	7	
3	7	2				4		
	8		9	1				
		6	2	3				
		4	8		1			
1				8	4	6		
5	4				8			
3							2	

檢查表

1	2	3
4	5	6
7	8	9

Q191解答

解題方法可參考本書第2-3頁的「高階解題技巧大公開」。

2	5	3	1	8	4	9	7	6
4	7	8	3	6	9	5	2	1
1	9	6	7	5	2	3	8	4
8	4	5	6	7	3	1	9	2
9	3	1	4	2	5	7	6	8
7	6	2	8	9	1	4	3	5
3	2	7	5	1	6	8	4	9
5	8	9	2	4	7	6	1	3
6	1	4	9	3	8	2	5	7

目標時間：90分00秒

實際時間：　分　秒

		6				1		
	2			3			8	
8		1	4					5
		2	9		4			
	8			6			5	
		5		7	6			
6					2	8		9
	3			9			7	
		4				2		

檢查表

1	2	3
4	5	6
7	8	9

Q192解答

解題方法可參考本書第2-3頁的「高階解題技巧大公開」。

9	6	1	7	5	2	8	3	4
4	3	8	6	9	1	5	2	7
7	5	2	8	4	3	1	6	9
3	9	4	1	2	5	7	8	6
6	2	7	3	8	4	9	1	5
8	1	5	9	6	7	2	4	3
2	7	3	4	1	9	6	5	8
5	4	6	2	7	8	3	9	1
1	8	9	5	3	6	4	7	2

目標時間：	90分00秒
實際時間：	分　秒

8		9			6		
	3		1				
4	7				9		1
			2	8			
	8		4	9	1		2
			5	3			
9		5				3	2
			4		1		
		1			5		6

檢查表

1	2	3
4	5	6
7	8	9

Q193解答

1	4	5	3	6	7	2	9	8
2	9	6	8	1	4	5	7	3
8	3	7	2	5	9	6	4	1
4	2	8	7	9	1	3	5	6
5	7	1	6	2	3	9	8	4
9	6	3	4	8	5	1	2	7
7	1	2	9	3	8	4	6	5
6	5	4	1	7	2	8	3	9
3	8	9	5	4	6	7	1	2

解題方法可參考本書第2-3頁的「高階解題技巧大公開」。

目標時間：90分00秒

實際時間：　分　秒

＊解答請見第201頁。

			6		5		1	
	8				7		5	2
			2					
4			7				2	1
		9		6		4		
1	3				8			6
			3					
3	6		2				7	
	9		8		1			

檢查表	1	2	3
	4	5	6
	7	8	9

Q194解答

解題方法可參考本書第 2-3 頁的「高階解題技巧大公開」。

3	5	6	8	2	9	1	4	7
4	2	7	1	3	5	9	8	6
8	9	1	4	7	6	3	2	5
5	6	2	9	1	4	7	3	8
7	8	9	2	6	3	4	5	1
1	4	3	5	8	7	6	9	2
6	7	5	3	4	2	8	1	9
2	3	8	6	9	1	5	7	4
9	1	4	7	5	8	2	6	3

*解答請見第202頁。

目標時間：90分00秒

實際時間：　分　秒

		4			3			
			6		1			
7				4				5
	7			6	5		8	
	5	9	7	4	1			
	9		8	3			4	
1			8					3
		2		9				
	2				6			

檢查表

1	2	3
4	5	6
7	8	9

Q195解答

解題方法可參考本書第2-3頁的「高階解題技巧大公開」。

8	1	9	2	7	4	6	5	3
5	6	3	8	1	9	2	7	4
4	7	2	6	5	3	9	8	1
1	5	4	7	2	8	3	6	9
3	8	6	4	9	1	7	2	5
2	9	7	5	3	6	4	1	8
9	4	5	1	6	7	8	3	2
6	2	8	3	4	5	1	9	7
7	3	1	9	8	2	5	4	6

5								2
	9	4				6		
	7	6	2			9	3	
	6	2	1					
			3					
				8	2	7		
	2	1				9	8	6
		5				4	7	
7								1

檢查表

1	2	3
4	5	6
7	8	9

Q196解答

解題方法可參考本書第2-3頁的「高階解題技巧大公開」。

9	2	7	6	8	5	3	1	4
6	8	3	4	1	7	9	5	2
5	4	1	3	2	9	6	8	7
4	5	6	7	9	3	8	2	1
8	7	9	1	6	2	4	3	5
1	3	2	5	4	8	7	9	6
7	1	5	9	3	6	2	4	8
3	6	8	2	5	4	1	7	9
2	9	4	8	7	1	5	6	3

目標時間：90分00秒

實際時間： 分 秒

*解答請見第204頁。

							1	
			3	9	6			4
			5		1	3		
	3	1				6	9	
	5			2			3	
	9	8				5	2	
		9	4		8			
1			7	3	2			
	6							

檢查表

1	2	3
4	5	6
7	8	9

Q197解答

解題方法可參考本書第 2-3 頁的「高階解題技巧大公開」。

9	1	4	5	2	7	3	6	8
5	3	8	6	9	1	4	7	2
7	2	6	3	4	8	9	1	5
4	7	3	1	6	5	2	8	9
2	8	5	9	7	4	1	3	6
6	9	1	8	3	2	5	4	7
1	5	9	4	8	6	7	2	3
3	6	7	2	1	9	8	5	4
8	4	2	7	5	3	6	9	1

*解答請見第205頁。

目標時間：90分00秒

實際時間：　分　秒

				2				
	8	5			4	1	3	
	4					2	6	
			5		7		1	
8				3				5
	6		1		8			
	3	2					5	
	1	9	2			3	4	
				7				

檢查表	1	2	3
	4	5	6
	7	8	9

Q198解答

解題方法可參考本書第 2-3頁的「高階解題技巧大公開」。

5	4	3	7	9	6	1	8	2
2	1	9	4	8	3	6	5	7
8	7	6	2	5	1	9	3	4
3	6	2	1	4	7	5	9	8
9	8	7	5	3	2	4	1	6
1	5	4	9	6	8	2	7	3
4	2	1	3	7	9	8	6	5
6	3	5	8	1	4	7	2	9
7	9	8	6	2	5	3	4	1

*解答請見第206頁。

目標時間：90分00秒

實際時間：　　分　　秒

				7				6
	6	3		5		2		
	2				1		4	
			2			5		
3	7			4			8	1
		9			3			
	9		5				1	
		1		2		4	6	
4				9				

檢查表

1	2	3
4	5	6
7	8	9

Q199解答

6	8	3	2	4	7	9	1	5
5	1	7	3	9	6	2	8	4
9	2	4	5	8	1	3	7	6
2	3	1	8	5	4	6	9	7
7	5	6	1	2	9	4	3	8
4	9	8	6	7	3	5	2	1
3	7	9	4	6	8	1	5	2
1	4	5	7	3	2	8	6	9
8	6	2	9	1	5	7	4	3

解題方法可參考本書第2-3頁的「高階解題技巧大公開」。

目標時間：90分00秒

實際時間： 分 秒

＊解答請見第207頁。

		4		2		3		
	1		8					
5		3				8		7
	7		6		1			
4				7				2
		2		4		1		
7		5				9		3
				5		6		
		6		3		2		

檢查表	1	2	3
	4	5	6
	7	8	9

Q200解答

解題方法可參考本書第2-3頁的「高階解題技巧大公開」。

1	7	6	9	2	3	5	8	4
2	8	5	7	6	4	1	3	9
9	4	3	8	1	5	2	6	7
3	2	4	5	9	7	8	1	6
8	9	1	6	3	2	4	7	5
5	6	7	1	4	8	9	2	3
6	3	2	4	8	9	7	5	1
7	1	9	2	5	6	3	4	8
4	5	8	3	7	1	6	9	2

| 目標時間：90分00秒 |
| 實際時間：　　分　秒 |

2	3							9
4			7			1		
		6				5		
	7		4	8			5	
			3	9	7			
	8			1	5		3	
		2				1		
			5		4			3
3							6	4

檢查表	1	2	3
	4	5	6
	7	8	9

Q201解答

解題方法可參考本書第2-3頁的「高階解題技巧大公開」。

9	4	5	8	7	2	1	3	6
1	6	3	4	5	9	2	7	8
7	2	8	3	6	1	9	4	5
6	1	4	2	8	7	5	9	3
3	7	2	9	4	5	6	8	1
8	5	9	6	1	3	7	2	4
2	9	6	5	3	4	8	1	7
5	3	1	7	2	8	4	6	9
4	8	7	1	9	6	3	5	2

目標時間：90分00秒

實際時間：　分　秒

9								5
			1		7		6	
		7		9		3		
	1			3			4	
		5	8	4	1	9		
	2			5			8	
		2		7		1		
	3		2		5			
4								8

檢查表	1	2	3
	4	5	6
	7	8	9

Q202解答

解題方法可參考本書第2-3頁的「高階解題技巧大公開」。

8	6	4	5	2	7	3	9	1
2	1	7	8	9	3	4	5	6
5	9	3	4	1	6	8	2	7
9	7	2	6	8	1	5	3	4
4	5	1	3	7	9	6	8	2
6	3	8	2	5	4	7	1	9
7	8	5	1	6	2	9	4	3
3	2	9	7	4	5	1	6	8
1	4	6	9	3	8	2	7	5

目標時間：90分00秒

實際時間：　分　秒

＊解答請見第210頁。

		2				4	8	
		9			2			6
5	8							9
			3	7			5	
			1	6	9			
	3		8	4				
1							2	4
8			7			1		
	6	3				9		

檢查表

1	2	3
4	5	6
7	8	9

Q203解答

2	3	5	6	4	8	7	1	9
4	9	8	7	5	1	3	2	6
7	1	6	9	3	2	5	4	8
1	7	3	4	8	6	9	5	2
5	2	4	3	9	7	6	8	1
6	8	9	2	1	5	4	3	7
9	4	2	8	6	3	1	7	5
8	6	1	5	7	4	2	9	3
3	5	7	1	2	9	8	6	4

解題方法可參考本書第2-3頁的「高階解題技巧大公開」。

＊解答請見第211頁。

目標時間： 90分00秒

實際時間： 分 秒

	3							
7			9		6			
		9	1	2	4			
	9	1				5	7	
		7		9		3		
	5	6				2	1	
			2	4	7	8		
			3		5			4
							2	

檢查表	1	2	3
	4	5	6
	7	8	9

Q204解答

解題方法可參考本書第2-3頁的「高階解題技巧大公開」。

9	4	1	3	2	6	8	7	5
2	5	3	1	8	7	4	6	9
6	8	7	5	9	4	3	1	2
8	1	9	6	3	2	5	4	7
7	6	5	8	4	1	9	2	3
3	2	4	7	5	9	6	8	1
5	9	2	4	7	8	1	3	6
1	3	8	2	6	5	7	9	4
4	7	6	9	1	3	2	5	8

*解答請見第212頁。

目標時間：	90分00秒
實際時間：	分　秒

		6				4	9	
			7	1			5	2
1								3
	2		1		4			
	3			2			6	
			3		8		1	
5								6
2	6			3	7			
	9	7				3		

檢查表	1	2	3
	4	5	6
	7	8	9

Q205解答

解題方法可參考本書第2-3頁的「高階解題技巧大公開」。

3	1	2	9	5	6	4	8	7
4	7	9	3	8	2	5	1	6
5	8	6	4	7	1	2	3	9
9	4	8	2	3	7	6	5	1
7	2	5	1	6	9	8	4	3
6	3	1	8	4	5	7	9	2
1	5	7	6	9	8	3	2	4
8	9	4	7	2	3	1	6	5
2	6	3	5	1	4	9	7	8

目標時間： 90分00秒

實際時間： 分 秒

＊解答請見第213頁。

	1						8	
2				3		9		7
					2	6	1	
			1		4	8		
	5			6			4	
		7	3		5			
	3	6	9					
1		5		2				6
	4					3		

檢查表	1	2	3
	4	5	6
	7	8	9

Q206解答

解題方法可參考本書第2-3頁的「高階解題技巧大公開」。

6	3	4	7	5	8	1	9	2
7	1	2	9	3	6	4	8	5
5	8	9	1	2	4	6	3	7
3	9	1	4	6	2	5	7	8
8	2	7	5	9	1	3	4	6
4	5	6	8	7	3	2	1	9
9	6	3	2	4	7	8	5	1
2	7	8	3	1	5	9	6	4
1	4	5	6	8	9	7	2	3

目標時間：90分00秒

實際時間：　　分　　秒

4								8
	7	6				5	2	
	8				5		3	
				8	9	6		
			7	5	4			
		8	6	1				
	4		2				5	
	5	9				1	6	
1								7

檢查表

1	2	3
4	5	6
7	8	9

Q207解答

3	7	6	2	8	5	4	9	1
9	8	4	7	1	3	6	5	2
1	5	2	4	9	6	7	8	3
8	2	9	1	6	4	5	3	7
7	3	1	5	2	9	8	6	4
6	4	5	3	7	8	2	1	9
5	1	3	8	4	2	9	7	6
2	6	8	9	3	7	1	4	5
4	9	7	6	5	1	3	2	8

解題方法可參考本書第2-3頁的「高階解題技巧大公開」。

*解答請見第215頁。

目標時間：	90分00秒
實際時間：	分　秒

	8						1	
6	2						7	4
		1	4			9		
		2	7	8				
			6	4	5			
				1	9	4		
		5			1	7		
8	4						2	6
	7					3		

檢查表	1	2	3
	4	5	6
	7	8	9

Q208解答

解題方法可參考本書第 2-3 頁的「高階解題技巧大公開」。

5	1	4	6	7	9	2	8	3
2	6	8	4	3	1	9	5	7
3	7	9	8	5	2	6	1	4
6	2	3	1	9	4	8	7	5
8	5	1	2	6	7	3	4	9
4	9	7	3	8	5	1	6	2
7	3	6	9	4	8	5	2	1
1	8	5	7	2	3	4	9	6
9	4	2	5	1	6	7	3	8

目標時間：90分00秒

實際時間： 分 秒

＊解答請見第216頁。

3								
	7		5	1	9			
		9		4			1	
	5				3		1	
	8	1		2		9	6	
	2		4				5	
		8		5		7		
			6	3	7		8	
								2

檢查表

1	2	3
4	5	6
7	8	9

Q209解答

解題方法可參考本書第2-3頁的「高階解題技巧大公開」。

4	3	5	1	2	6	7	9	8
9	7	6	4	3	8	5	2	1
2	8	1	9	7	5	4	3	6
7	2	4	3	8	9	6	1	5
6	1	3	7	5	4	2	8	9
5	9	8	6	1	2	3	7	4
8	4	7	2	6	1	9	5	3
3	5	9	8	4	7	1	6	2
1	6	2	5	9	3	8	4	7

＊解答請見第217頁。

目標時間：90分00秒

實際時間： 分 秒

					6			1
		2				8		
	6		1			7	3	
		8		1				6
			7	9	8			
2				5		3		
	8	3			9		5	
		6				9		
1			2					

檢查表

1	2	3
4	5	6
7	8	9

Q210解答

解題方法可參考本書第2-3頁的「高階解題技巧大公開」。

9	8	4	5	7	6	3	1	2
6	2	3	1	9	8	5	7	4
7	5	1	4	3	2	9	6	8
4	9	2	7	8	3	6	5	1
3	1	8	6	4	5	2	9	7
5	6	7	2	1	9	4	8	3
2	3	5	8	6	1	7	4	9
8	4	9	3	5	7	1	2	6
1	7	6	9	2	4	8	3	5

目標時間：90分00秒

實際時間： 分 秒

＊解答請見第218頁。

9								8
	3		4		7			
		7	5	6				
	9	2					4	
		8		5		1		
	5					6	2	
			1	3	4			
			6		2		3	
1								7

檢查表

1	2	3
4	5	6
7	8	9

Q211解答

解題方法可參考本書第2-3頁的「高階解題技巧大公開」。

3	1	5	2	7	6	4	9	8
8	7	4	5	1	9	3	2	6
2	6	9	3	4	8	1	7	5
7	5	6	8	9	3	2	1	4
4	8	1	7	2	5	9	6	3
9	2	3	4	6	1	8	5	7
6	3	8	9	5	2	7	4	1
1	4	2	6	3	7	5	8	9
5	9	7	1	8	4	6	3	2

＊解答請見第219頁。

目標時間：90分00秒

實際時間： 分 秒

			9		4			
			7	6			4	
	7					1		
8	6		3					5
	2			1			3	
9					6		7	4
		2				6		
	5			2	9			
			1		5			

檢查表	1	2	3
	4	5	6
	7	8	9

Q212解答

解題方法可參考本書第2-3頁的「高階解題技巧大公開」。

5	9	7	8	3	6	4	2	1
3	1	2	9	4	7	8	6	5
8	6	4	1	2	5	7	3	9
9	4	8	3	1	2	5	7	6
6	3	5	7	9	8	2	1	4
2	7	1	6	5	4	3	9	8
7	8	3	4	6	9	1	5	2
4	2	6	5	7	1	9	8	3
1	5	9	2	8	3	6	4	7

*解答請見第220頁。

目標時間：90分00秒

實際時間：　分　秒

		6				2		9
	8			1			3	
2			4					5
		5		2				
	1			7		9		
			6			7		
3				6				7
	7			3		6		
4		1				5		

檢查表

1	2	3
4	5	6
7	8	9

Q213解答

解題方法可參考本書第 2-3 頁的「高階解題技巧大公開」。

9	6	4	3	2	1	7	5	8
8	3	5	4	9	7	2	1	6
2	1	7	5	6	8	3	9	4
7	9	2	1	3	6	8	4	5
6	4	8	2	5	9	1	7	3
3	5	1	7	8	4	6	2	9
5	7	6	9	1	3	4	8	2
4	8	9	6	7	2	5	3	1
1	2	3	8	4	5	9	6	7

＊解答請見第221頁。

目標時間：90分00秒

實際時間：　分　秒

1								2
	8			4			3	
			5		6			
		2		9		4		
	6		3	8	1		7	
		3		7		1		
			9		2			
	3			1			2	
5								7

檢查表	1	2	3
	4	5	6
	7	8	9

Q214解答

解題方法可參
考 本 書 第 2-3
頁的「高階解題
技巧大公開」。

5	1	6	9	3	4	7	2	8
2	8	9	7	6	1	5	4	3
3	4	7	5	8	2	1	6	9
8	6	4	3	9	7	2	1	5
7	2	5	4	1	8	9	3	6
9	3	1	2	5	6	8	7	4
4	9	2	8	7	3	6	5	1
1	5	3	6	2	9	4	8	7
6	7	8	1	4	5	3	9	2

					5			
	5					2	7	
		9		7	4		3	
				4		5		9
		5	6		9	1		
8		6		2				
	6		1	5		7		
	1	3					5	
			3					

檢查表	1	2	3
	4	5	6
	7	8	9

Q215解答

解題方法可參考本書第 2-3 頁的「高階解題技巧大公開」。

1	4	6	7	5	3	2	8	9
5	8	7	2	1	9	4	3	6
2	3	9	4	6	8	1	7	5
7	9	5	3	4	2	6	1	8
6	1	4	8	7	5	3	9	2
8	2	3	6	9	1	7	5	4
3	5	8	1	2	6	9	4	7
9	7	2	5	3	4	8	6	1
4	6	1	9	8	7	5	2	3

＊解答請見第223頁。

		7				4		3
		5		6				
2	8				9			1
			9		8	1		
	5						2	
		1	5		3			
1			3				5	6
				1		2		
4		3				7		

檢查表	1	2	3
	4	5	6
	7	8	9

Q216解答

解題方法可參考本書第 2-3 頁的「高階解題技巧大公開」。

1	4	6	8	3	9	7	5	2
2	8	5	1	4	7	6	3	9
3	9	7	5	2	6	8	4	1
7	1	2	6	9	5	4	8	3
9	6	4	3	8	1	2	7	5
8	5	3	2	7	4	1	9	6
4	7	1	9	5	2	3	6	8
6	3	9	7	1	8	5	2	4
5	2	8	4	6	3	9	1	7

目標時間：90分00秒

實際時間： 分 秒

				8				
	1					9	2	
	3	4	6				1	
	2			4	8			
8			3		6			7
			2	7		6		
	6				5	7	8	
	5	8				4		
				9				

檢查表	1	2	3
	4	5	6
	7	8	9

Q217解答

解題方法可參考本書第 2-3 頁的「高階解題技巧大公開」。

3	4	7	2	6	5	8	9	1
6	5	8	9	1	3	2	7	4
1	2	9	8	7	4	6	3	5
2	3	1	7	4	8	5	6	9
4	7	5	6	3	9	1	2	8
8	9	6	5	2	1	3	4	7
9	6	4	1	5	2	7	8	3
7	1	3	4	8	6	9	5	2
5	8	2	3	9	7	4	1	6

		7						4
	1		4	5	9			
					2			
1	4			9			3	
	5		1		2		4	
	2			3			6	5
		8						
			6	8	3		5	
5				1				

檢查表

1	2	3
4	5	6
7	8	9

Q218解答

解題方法可參
考 本 書 第 2-3
頁的「高階解題
技巧大公開」。

6	1	7	8	5	2	4	9	3
9	3	5	4	6	1	8	7	2
2	8	4	7	3	9	5	6	1
3	2	6	9	7	8	1	4	5
8	5	9	1	4	6	3	2	7
7	4	1	5	2	3	6	8	9
1	7	2	3	8	4	9	5	6
5	9	8	6	1	7	2	3	4
4	6	3	2	9	5	7	1	8

6								1
		5	4		7	2		
	8					3	9	
	1			6			5	
			7	4	1			
	2			3			6	
	4	9					3	
		1	3		2	4		
5								2

檢查表	1	2	3
	4	5	6
	7	8	9

Q219解答

解題方法可參考本書第2-3頁的「高階解題技巧大公開」。

5	2	6	9	8	1	3	7	4
7	8	1	4	5	3	9	2	6
9	3	4	6	2	7	8	1	5
6	7	2	5	4	8	1	3	9
8	9	5	3	1	6	2	4	7
1	4	3	2	7	9	6	5	8
4	6	9	1	3	5	7	8	2
3	5	8	7	6	2	4	9	1
2	1	7	8	9	4	5	6	3

目標時間：90分00秒

實際時間：　分　秒

＊解答請見第227頁。

		6		9				
	2			7			1	
				3	1	7		
8						5		1
	9	7		2		4	6	
6		5						3
		9	1	6				
	7			5			2	
			3		7			

檢查表

1	2	3
4	5	6
7	8	9

Q220解答

解題方法可參考本書第2-3頁的「高階解題技巧大公開」。

3	8	9	7	2	6	5	1	4
6	1	2	4	5	9	3	7	8
4	7	5	3	1	8	2	9	6
1	4	6	5	9	7	8	3	2
8	5	3	1	6	2	7	4	9
9	2	7	8	3	4	1	6	5
7	3	8	9	4	5	6	2	1
2	9	1	6	8	3	4	5	7
5	6	4	2	7	1	9	8	3

目標時間：90分00秒

實際時間：　分　秒

＊解答請見第228頁。

	2		6		5		7	
		5		3	2			
	3		1		7	4	6	
		1		9		2		
	6	7	2		8		3	
			7	8		1		
	4		5		3		2	

檢查表

1	2	3
4	5	6
7	8	9

Q221解答

6	9	7	8	2	3	5	4	1
1	3	5	4	9	7	2	8	6
4	8	2	6	1	5	3	9	7
9	1	4	2	6	8	7	5	3
3	5	6	7	4	1	9	2	8
7	2	8	5	3	9	1	6	4
2	4	9	1	7	6	8	3	5
8	6	1	3	5	2	4	7	9
5	7	3	9	8	4	6	1	2

解題方法可參考本書第2-3頁的「高階解題技巧大公開」。

QUESTION
224 專家篇

＊解答請見第229頁。

目標時間：90分00秒

實際時間：　　分　秒

		2				7		
	5			7			3	
1			8	2				6
		5			2			
	7	6		8		2	1	
		1				4		
7				4	6			5
	3			9			6	
		4				3		

檢查表	1	2	3
	4	5	6
	7	8	9

Q222解答

解題方法可參考本書第 2-3 頁的「高階解題技巧大公開」。

7	8	1	6	4	9	3	5	2
9	2	3	8	7	5	6	1	4
5	6	4	2	3	1	7	8	9
8	3	2	4	9	6	5	7	1
1	9	7	5	2	3	4	6	8
6	4	5	7	1	8	2	9	3
4	5	9	1	6	2	8	3	7
3	7	8	9	5	4	1	2	6
2	1	6	3	8	7	9	4	5

＊解答請見第230頁。

目標時間：120分00秒

實際時間：　分　秒

			7		2			
	3				4		1	
		2		3		4		
5							2	8
		4		5		6		
9	7							3
		3		9		1		
	1		4				6	
			2		3			

檢查表	1	2	3
	4	5	6
	7	8	9

Q223解答

解題方法可參考本書第2-3頁的「高階解題技巧大公開」。

6	1	3	8	7	4	5	9	2
9	2	4	6	1	5	8	7	3
8	7	5	9	3	2	6	1	4
2	3	9	1	5	7	4	6	8
4	8	1	3	9	6	2	5	7
5	6	7	2	4	8	9	3	1
3	5	2	7	8	9	1	4	6
1	4	8	5	6	3	7	2	9
7	9	6	4	2	1	3	8	5

目標時間：120分00秒
實際時間：　　分　秒

					4			
	9		2		3	5	1	
		5			7		3	
	6					2	4	1
				8				
4	3	9					8	
	2		6			3		
	4	6	3		2		5	
			1					

檢查表

1	2	3
4	5	6
7	8	9

Q224解答

3	4	2	6	5	9	7	8	1
6	5	8	4	7	1	9	3	2
1	9	7	8	2	3	5	4	6
4	1	5	9	3	2	6	7	8
9	7	6	5	8	4	2	1	3
8	2	3	1	6	7	4	5	9
7	8	9	3	4	6	1	2	5
2	3	1	7	9	5	8	6	4
5	6	4	2	1	8	3	9	7

解題方法可參考本書第2-3頁的「高階解題技巧大公開」。

＊解答請見第232頁。

目標時間：120分00秒

實際時間：　　分　秒

				7				
			6	8	9		7	
		1			3	8		
	3					2	6	
6	1			5			3	7
	9	4					1	
		2	3			1		
	8		5	6	1			
				9				

檢查表

1	2	3
4	5	6
7	8	9

Q225解答

解題方法可參考本書第2-3頁的「高階解題技巧大公開」。

1	4	6	7	8	2	9	3	5
8	3	9	5	6	4	2	1	7
7	5	2	9	3	1	4	8	6
5	6	1	3	4	9	7	2	8
3	2	4	8	5	7	6	9	1
9	7	8	1	2	6	5	4	3
4	8	3	6	9	5	1	7	2
2	1	5	4	7	8	3	6	9
6	9	7	2	1	3	8	5	4

＊解答請見第233頁。

＊解答請見第233頁。

目標時間：120分00秒

實際時間： 分 秒

	6						9	
3			5		6			4
		8		4		3		
	7		8				5	
		5		2		4		
	3				1		2	
		9		8		5		
8			4		7			9
	4						3	

檢查表

1	2	3
4	5	6
7	8	9

Q226解答

解題方法可參考本書第 2-3 頁的「高階解題技巧大公開」。

3	7	2	5	1	4	8	6	9
8	9	4	2	6	3	5	1	7
6	1	5	8	9	7	4	3	2
7	6	8	9	3	5	2	4	1
2	5	1	4	8	6	9	7	3
4	3	9	7	2	1	6	8	5
1	2	7	6	5	8	3	9	4
9	4	6	3	7	2	1	5	8
5	8	3	1	4	9	7	2	6

＊解答請見第234頁。

目標時間：120分00秒

實際時間：　　分　秒

	7		9		2		6	
		4		1	3	5		
	5		2			3	4	
		7		9		8		
	4	8			7		1	
		9	3	6		2		
	2		4		1		5	

檢查表	1	2	3
	4	5	6
	7	8	9

Q227解答

解題方法可參考本書第2-3頁的「高階解題技巧大公開」。

8	4	9	1	7	5	6	2	3
3	2	5	6	8	9	4	7	1
7	6	1	4	2	3	8	5	9
5	3	7	9	1	8	2	6	4
6	1	8	2	5	4	9	3	7
2	9	4	7	3	6	5	1	8
9	5	2	3	4	7	1	8	6
4	8	3	5	6	1	7	9	2
1	7	6	8	9	2	3	4	5

*解答請見第235頁。

目標時間：120分00秒

實際時間：　　分　秒

		2		3		9		
			1		2			
3			5					6
	2	1			3		4	
8				4				2
	5		6			7	1	
5					7			3
			2			4		
		7		1		8		

檢查表

1	2	3
4	5	6
7	8	9

Q228解答

解題方法可參考本書第2-3頁的「高階解題技巧大公開」。

5	6	4	3	7	8	1	9	2
3	2	1	5	9	6	7	8	4
7	9	8	1	4	2	3	6	5
9	7	2	8	3	4	6	5	1
1	8	5	6	2	9	4	7	3
4	3	6	7	5	1	9	2	8
6	1	9	2	8	3	5	4	7
8	5	3	4	6	7	2	1	9
2	4	7	9	1	5	8	3	6

目標時間：120分00秒

實際時間：　　分　　秒

4				7				9
	1							
			6		8	2		
		3	9		2	1		
8				3				4
		7	1		4	8		
		5	2		6			
							6	
7				9				3

檢查表	1	2	3
	4	5	6
	7	8	9

Q229解答

5	9	2	6	4	8	7	3	1
1	7	3	9	5	2	4	6	8
6	8	4	7	1	3	5	9	2
9	5	1	2	8	6	3	4	7
3	6	7	1	9	4	8	2	5
2	4	8	5	3	7	6	1	9
7	1	9	3	6	5	2	8	4
8	2	6	4	7	1	9	5	3
4	3	5	8	2	9	1	7	6

解題方法可參考本書第2-3頁的「高階解題技巧大公開」。

目標時間：120分00秒

實際時間：　　分　秒

＊解答請見第237頁。

			5		3			
		1		4	6	2		
	4						8	
9			7				1	6
	3						4	
6	5				9			3
	6						5	
		5	6	7		4		
			8		1			

檢查表

1	2	3
4	5	6
7	8	9

Q230解答

解題方法可參考本書第2-3頁的「高階解題技巧大公開」。

1	7	2	4	3	6	9	8	5
6	8	5	1	9	2	4	3	7
3	4	9	5	7	8	1	2	6
7	2	1	8	5	3	6	4	9
8	9	6	7	4	1	3	5	2
4	5	3	6	2	9	7	1	8
5	1	4	9	8	7	2	6	3
9	3	8	2	6	4	5	7	1
2	6	7	3	1	5	8	9	4

		2				5		
	8		5		4			
7			6					2
	6	5	9				8	
				1				
	3				5	9	4	
8					1			7
		2			6		9	
		7				2		

檢查表	1	2	3
	4	5	6
	7	8	9

Q231解答

解題方法可參考本書第2-3頁的「高階解題技巧大公開」。

4	5	2	3	7	1	6	8	9
6	1	8	4	2	9	3	5	7
3	7	9	6	5	8	2	4	1
5	4	3	9	8	2	1	7	6
8	6	1	5	3	7	9	2	4
2	9	7	1	6	4	8	3	5
1	3	5	2	4	6	7	9	8
9	8	4	7	1	3	5	6	2
7	2	6	8	9	5	4	1	3

234 神級篇

＊解答請見第239頁。

| 目標時間：120分00秒 |
| 實際時間：　　分　秒 |

5				6				
	1			8			2	
		3	7		1			
		2			7	9		
3	8			9			7	4
		6	2			1		
			1		3	8		
	4			5			3	
				4				7

檢查表

1	2	3
4	5	6
7	8	9

Q232解答

解題方法可參考本書第2-3頁的「高階解題技巧大公開」。

2	9	6	5	8	3	1	7	4
7	8	1	9	4	6	2	3	5
5	4	3	1	2	7	6	8	9
9	2	4	7	3	8	5	1	6
1	3	8	2	6	5	9	4	7
6	5	7	4	1	9	8	2	3
8	6	2	3	9	4	7	5	1
3	1	5	6	7	2	4	9	8
4	7	9	8	5	1	3	6	2

目標時間：120分00秒

實際時間：　　分　秒

		1				9		
	7					8	4	
8					4		3	2
				1	3	5		
			2	8	6			
		7	4	5				
4	6		1					9
	8	2					6	
		3				4		

檢查表	1	2	3
	4	5	6
	7	8	9

Q233解答

解題方法可參考本書第2-3頁的「高階解題技巧大公開」。

3	9	2	1	8	7	5	6	4
6	8	1	5	2	4	3	7	9
7	5	4	6	3	9	8	1	2
1	6	5	9	4	2	7	8	3
4	7	9	8	1	3	6	2	5
2	3	8	7	6	5	9	4	1
8	2	6	3	9	1	4	5	7
5	4	3	2	7	6	1	9	8
9	1	7	4	5	8	2	3	6

目標時間：120分00秒

實際時間： 分 秒

＊解答請見第241頁。

			1		2			
		5				9	7	
	6					5	8	3
			2	6				
9			3	4	1			6
				5	7			
4	5	7					9	
	9	3				1		
		1		7				

檢查表	1	2	3
	4	5	6
	7	8	9

Q234解答

解題方法可參考本書第2-3頁的「高階解題技巧大公開」。

5	2	4	3	6	9	7	1	8
7	1	9	4	8	5	3	2	6
8	6	3	7	2	1	4	5	9
4	5	2	8	1	7	9	6	3
3	8	1	5	9	6	2	7	4
9	7	6	2	3	4	1	8	5
6	9	5	1	7	3	8	4	2
2	4	7	9	5	8	6	3	1
1	3	8	6	4	2	5	9	7

目標時間：120分00秒

實際時間： 分 秒

7								3
			5		1	8		
		3				9	6	
	3			9	5		4	
			7	8	6			
	6		3	4			5	
	7	2				3		
		1	6		8			
9								4

檢查表	1	2	3
	4	5	6
	7	8	9

Q235解答

解題方法可參考本書第2-3頁的「高階解題技巧大公開」。

3	4	1	5	2	8	9	7	6
2	7	6	3	9	1	8	4	5
8	5	9	6	7	4	1	3	2
6	2	8	7	1	3	5	9	4
5	9	4	2	8	6	7	1	3
1	3	7	4	5	9	6	2	8
4	6	5	1	3	7	2	8	9
7	8	2	9	4	5	3	6	1
9	1	3	8	6	2	4	5	7

目標時間：120分00秒

實際時間：　　分　秒

＊解答請見第243頁。

	7						8	
5						9	4	1
			1		6		5	
		9	3		7	4		
				2				
		2	9		1	3		
	9		6		5			
1	8	7						6
	4					7		

檢查表	1	2	3
	4	5	6
	7	8	9

Q236解答

解題方法可參考本書第2-3頁的「高階解題技巧大公開」。

7	3	9	8	1	5	2	6	4
8	4	5	6	2	3	9	7	1
1	6	2	7	9	4	5	8	3
5	7	4	2	6	8	3	1	9
9	2	8	3	4	1	7	5	6
3	1	6	9	5	7	4	2	8
4	5	7	1	3	6	8	9	2
6	9	3	5	8	2	1	4	7
2	8	1	4	7	9	6	3	5

*解答請見第244頁。

目標時間：120分00秒

實際時間：　　分　秒

	1							
8			**1**	**4**				
	9	**7**		**2**	**4**			
	6	**2**	**3**		**8**			
	8		**2**			**6**		
	1			**7**	**5**	**3**		
	3	**9**		**5**	**7**			
			3	**1**			**9**	
					2			

<table>
<tr><th rowspan="3">檢查表</th><td>1</td><td>2</td><td>3</td></tr>
<tr><td>4</td><td>5</td><td>6</td></tr>
<tr><td>7</td><td>8</td><td>9</td></tr>
</table>

Q237解答

解題方法可參考本書第2-3頁的「高階解題技巧大公開」。

7	2	5	8	6	9	4	1	3
6	9	4	5	3	1	8	2	7
8	1	3	4	2	7	9	6	5
2	3	7	1	9	5	6	4	8
4	5	9	7	8	6	2	3	1
1	6	8	3	4	2	7	5	9
5	7	2	9	1	4	3	8	6
3	4	1	6	7	8	5	9	2
9	8	6	2	5	3	1	7	4

目標時間：120分00秒

實際時間：　　分　秒

＊解答請見第245頁。

				5		8		
		2				1	6	
	3	1					4	9
				7	5			
6			2	4	1			5
			3	8				
7	8					2	3	
	6	9				4		
		5		2				

檢查表

1	2	3
4	5	6
7	8	9

Q238解答

解題方法可參考本書第 2-3 頁的「高階解題技巧大公開」。

3	7	1	4	5	9	6	8	2
5	6	8	7	3	2	9	4	1
9	2	4	1	8	6	7	5	3
8	1	9	3	6	7	4	2	5
4	3	6	5	2	8	1	9	7
7	5	2	9	4	1	3	6	8
2	9	3	6	7	5	8	1	4
1	8	7	2	9	4	5	3	6
6	4	5	8	1	3	2	7	9

				8				
		4			6	9	2	
	5		1	7			3	
		5					9	
1		9		2		6		8
	3					5		
	9			6	2		4	
	1	8	7			3		
				3				

檢查表

1	2	3
4	5	6
7	8	9

Q239解答

解題方法可參考本書第2-3頁的「高階解題技巧大公開」。

2	1	4	8	9	6	3	7	5
8	7	5	1	4	3	2	9	6
6	3	9	7	5	2	4	1	8
5	6	2	3	1	9	8	4	7
3	8	7	5	2	4	9	6	1
4	9	1	6	8	7	5	3	2
1	2	3	9	6	5	7	8	4
7	4	8	2	3	1	6	5	9
9	5	6	4	7	8	1	2	3

目標時間：120分00秒

實際時間：　　分　秒

＊解答請見第247頁。

8					2			
	4						3	
		2	4		1	9		
		4	1		8	5		
3				7				9
		7	3		9	6		
		5	2		7	8		
	1						6	
				8				5

<table>
<tr><td rowspan="3">檢查表</td><td>1</td><td>2</td><td>3</td></tr>
<tr><td>4</td><td>5</td><td>6</td></tr>
<tr><td>7</td><td>8</td><td>9</td></tr>
</table>

Q240解答

解題方法可參
考 本 書 第 2-3
頁的「高階解題
技巧大公開」。

9	4	6	1	5	3	8	2	7
5	7	2	4	9	8	1	6	3
8	3	1	7	6	2	5	4	9
1	2	3	9	7	5	6	8	4
6	9	8	2	4	1	3	7	5
4	5	7	3	8	6	9	1	2
7	8	4	5	1	9	2	3	6
2	6	9	8	3	7	4	5	1
3	1	5	6	2	4	7	9	8

目標時間：120分00秒

實際時間：　　分　秒

＊解答請見第248頁。

		9				8		
	1			9				
8				5	2	4		7
			5			2		
	4	2				6	1	
		5			7			
5		1	6	3				9
				4			3	
		4				1		

檢查表	1	2	3
	4	5	6
	7	8	9

Q241解答

解題方法可參考本書第2-3頁的「高階解題技巧大公開」。

3	6	1	2	8	9	7	5	4
7	8	4	3	5	6	9	2	1
9	5	2	1	7	4	8	3	6
8	2	5	6	1	7	4	9	3
1	4	9	5	2	3	6	7	8
6	3	7	4	9	8	5	1	2
5	9	3	8	6	2	1	4	7
2	1	8	7	4	5	3	6	9
4	7	6	9	3	1	2	8	5

＊解答請見第249頁。

目標時間：120分00秒

實際時間：　　分　秒

1	3					7		4
9			2		8			6
	1	7	2		5			
	4	8	1					
	4		5	9	6			
7		5		3				1
6		5				8		2

檢查表

1	2	3
4	5	6
7	8	9

Q242解答

解題方法可參考本書第2-3頁的「高階解題技巧大公開」。

8	9	3	7	2	6	4	5	1
7	4	1	8	9	5	2	3	6
5	6	2	4	3	1	9	8	7
9	2	4	1	6	8	5	7	3
3	8	6	5	7	2	1	4	9
1	5	7	3	4	9	6	2	8
6	3	5	2	1	7	8	9	4
4	1	8	9	5	3	7	6	2
2	7	9	6	8	4	3	1	5

*解答請見第250頁。

目標時間：120分00秒

實際時間：　　分　秒

					5			4
		1	8		9			
	3	5		2		9		
	7						6	
6		3		4		2		8
	2						7	
		6		1		3	2	
			4		2	1		
9				7				

檢查表

1	2	3
4	5	6
7	8	9

Q243解答

解題方法可參考本書第2-3頁的「高階解題技巧大公開」。

4	5	9	7	6	3	8	2	1
2	1	7	8	9	4	3	5	6
8	3	6	1	5	2	4	9	7
9	8	3	5	1	6	2	7	4
7	4	2	3	8	9	6	1	5
1	6	5	4	2	7	9	8	3
5	2	1	6	3	8	7	4	9
6	7	8	9	4	1	5	3	2
3	9	4	2	7	5	1	6	8

目標時間：120分00秒

實際時間： 分 秒

2								8
			7	4	8	2		
	7						3	
	3			9			8	
	9		2	1	7		4	
	2			8			1	
	6					4		
		4	6	2	3			
1								9

檢查表

1	2	3
4	5	6
7	8	9

Q244解答

解題方法可參考本書第2-3頁的「高階解題技巧大公開」。

1	2	3	6	9	5	7	8	4
5	6	8	1	4	7	2	3	9
9	4	7	2	3	8	1	5	6
8	9	1	7	2	6	5	4	3
3	5	6	4	8	1	9	2	7
2	7	4	3	5	9	6	1	8
7	8	2	5	6	3	4	9	1
4	1	9	8	7	2	3	6	5
6	3	5	9	1	4	8	7	2

1								8
			7		9	3		
			8			4	1	
	9			7			3	
		4	5		8	9		
	2			4			5	
	1	6		2				
		5	1		4			
3								2

檢查表	1	2	3
	4	5	6
	7	8	9

Q245解答

2	8	9	7	5	1	6	3	4
4	6	1	8	3	9	7	5	2
7	3	5	6	2	4	9	8	1
1	7	4	2	9	8	5	6	3
6	9	3	5	4	7	2	1	8
5	2	8	1	6	3	4	7	9
8	4	6	9	1	5	3	2	7
3	5	7	4	8	2	1	9	6
9	1	2	3	7	6	8	4	5

解題方法可參考本書第2-3頁的「高階解題技巧大公開」。

目標時間：120分00秒

實際時間：　　分　秒

＊解答請見第253頁。

6							1	7
		7				4		3
	4		1		5		2	
		1	9			6		
				6				
		3			4	2		
	3		5		2		7	
1		5				3		
8	2							4

檢查表

1	2	3
4	5	6
7	8	9

Q246解答

解題方法可參考本書第2-3頁的「高階解題技巧大公開」。

2	4	6	5	3	1	7	9	8
3	1	9	7	4	8	2	5	6
5	8	7	9	6	2	1	3	4
7	3	1	4	9	5	6	8	2
6	9	8	2	1	7	5	4	3
4	2	5	3	8	6	9	1	7
8	6	3	1	7	9	4	2	5
9	5	4	6	2	3	8	7	1
1	7	2	8	5	4	3	6	9

1								4
	5			4			8	
			5		9			
		7		2	3	9		
	2		9		8		3	
		8	7	5		1		
			2		7			
	3			1			4	
6								1

檢查表	1	2	3
	4	5	6
	7	8	9

Q247解答

解題方法可參考本書第 2-3 頁的「高階解題技巧大公開」。

1	3	9	4	6	5	2	7	8
4	8	2	7	1	9	3	6	5
6	5	7	3	8	2	4	1	9
5	9	1	2	7	6	8	3	4
7	6	4	5	3	8	9	2	1
8	2	3	9	4	1	7	5	6
9	1	6	8	2	3	5	4	7
2	7	5	1	9	4	6	8	3
3	4	8	6	5	7	1	9	2

			6	2	3			
		9		8			1	
	8		4					
6		2						4
8	4						7	5
7						2		9
					1		2	
	3			9		8		
			8	6	4			

検査表

1	2	3
4	5	6
7	8	9

Q248解答

解題方法可參考本書第2-3頁的「高階解題技巧大公開」。

6	5	2	3	4	9	8	1	7
9	1	7	6	2	8	4	5	3
3	4	8	1	7	5	9	2	6
2	8	1	9	3	7	6	4	5
5	9	4	2	6	1	7	3	8
7	6	3	8	5	4	2	9	1
4	3	6	5	8	2	1	7	9
1	7	5	4	9	6	3	8	2
8	2	9	7	1	3	5	6	4

目標時間：120分00秒

實際時間：　　分　秒

1								
		8				2		
	6		3	4	8		7	
		1		3		4		
		5	9	1	6	8		
		3		8		9		
	4		2	9	1		8	
		9				6		
								1

檢查表	1	2	3
	4	5	6
	7	8	9

Q249解答

解題方法可參考本書第2-3頁的「高階解題技巧大公開」。

1	7	6	3	8	2	5	9	4
2	5	9	6	4	1	7	8	3
8	4	3	5	7	9	6	1	2
4	6	7	1	2	3	9	5	8
5	2	1	9	6	8	4	3	7
3	9	8	7	5	4	1	2	6
9	1	4	2	3	7	8	6	5
7	3	5	8	1	6	2	4	9
6	8	2	4	9	5	3	7	1

目標時間：120分00秒

實際時間： 　分　秒

＊解答請見第257頁。

	4				1		8	
2				7			3	9
		1		2		5		
								6
	8	3		1		9	7	
7								
		2		3		8		
9	3			8				1
		1		4			2	

檢查表

1	2	3
4	5	6
7	8	9

Q250解答

解題方法可參考本書第 2-3 頁的「高階解題技巧大公開」。

1	7	5	6	2	3	9	4	8
4	2	9	7	8	5	3	1	6
3	8	6	4	1	9	7	5	2
6	9	2	5	7	8	1	3	4
8	4	1	9	3	2	6	7	5
7	5	3	1	4	6	2	8	9
9	6	8	3	5	1	4	2	7
5	3	4	2	9	7	8	6	1
2	1	7	8	6	4	5	9	3

目標時間：120分00秒

實際時間：　　分　秒

	8						9	
1					5			6
		7	8	4		1		
		4	2				1	
		3		7		5		
	9				1	8		
		8		1	3	6		
9			5					8
	3						4	

檢查表	1	2	3
	4	5	6
	7	8	9

Q251解答

解題方法可參考本書第2-3頁的「高階解題技巧大公開」。

1	9	4	6	2	7	5	3	8
7	3	8	1	5	9	2	6	4
5	6	2	3	4	8	1	7	9
9	8	1	7	3	2	4	5	6
4	7	5	9	1	6	8	2	3
6	2	3	4	8	5	9	1	7
3	4	6	2	9	1	7	8	5
8	1	9	5	7	3	6	4	2
2	5	7	8	6	4	3	9	1

＊解答請見第258頁。

| 目標時間：120分00秒 |
| 實際時間：　　分　秒 |

2								
	4	7		9		1		
	5		3			2	7	
		5	1		2			
	6			8			1	
		6		5	9			
	7	9			3		5	
		1		7		6	9	
								2

檢查表

1	2	3
4	5	6
7	8	9

Q252解答

解題方法可參考本書第 2-3 頁的「高階解題技巧大公開」。

5	4	7	3	9	1	6	8	2
2	6	8	5	7	4	1	3	9
3	9	1	6	2	8	5	4	7
1	2	9	8	4	7	3	5	6
6	8	3	2	1	5	9	7	4
7	5	4	9	6	3	2	1	8
4	7	2	1	3	6	8	9	5
9	3	5	7	8	2	4	6	1
8	1	6	4	5	9	7	2	3

Q253解答

3	8	5	1	6	2	4	9	7
1	4	9	7	3	5	2	8	6
6	2	7	8	4	9	1	3	5
8	5	4	2	9	6	7	1	3
2	1	3	4	7	8	5	6	9
7	9	6	3	5	1	8	2	4
4	7	8	9	1	3	6	5	2
9	6	1	5	2	4	3	7	8
5	3	2	6	8	7	9	4	1

解題方法可參考本書第2-3頁的「高階解題技巧大公開」。

1	2	3
4	5	6
7	8	9

檢查表

Q254解答

2	1	3	8	5	7	4	6	9
8	4	7	2	9	6	1	3	5
9	5	6	3	1	4	2	7	8
7	9	5	1	4	2	3	8	6
3	6	2	7	8	9	5	1	4
1	8	4	6	3	5	9	2	7
6	7	9	4	2	3	8	5	1
4	2	1	5	7	8	6	9	3
5	3	8	9	6	1	7	4	2

解題方法可參考本書第2-3頁的「高階解題技巧大公開」。

全數問題總實際時間			分
進階篇答題正確數	題	進階篇實際時間合計	分
高手篇答題正確數	題	高手篇實際時間合計	分
專家篇答題正確數	題	專家篇實際時間合計	分
神級篇答題正確數	題	神級篇實際時間合計	分

Fun 069

激辛數獨1：
254個高強度的頭腦體操。

編　　者—Media Soft
譯　　者—Maki Li
主　　編—陳家仁
企劃編輯—李雅蓁
美術設計—黃于倫
內頁完稿—藍天圖物宣字社

第一編輯
部 總 監—蘇清霖
董 事 長—趙政岷
出 版 者—時報文化出版企業股份有限公司
　　　　　108019台北市和平西路三段240號4樓
　　　　　發行專線—（02）2306-6842
　　　　　讀者服務專線—0800-231-705（02）2304-7103
　　　　　讀者服務傳真—（02）2304-6858
　　　　　郵撥—19344724時報文化出版公司
　　　　　信箱—10899臺北華江橋郵局第99信箱
時報悅讀網—http://www.readingtimes.com.tw
法律顧問—理律法律事務所　陳長文律師、李念祖律師
印　　刷—勁達印刷有限公司
初版一刷—2020年2月21日
初版八刷—2024年8月26日
定　　價—新台幣220元
（缺頁或破損的書，請寄回更換）

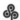

時報文化出版公司成立於一九七五年，並於一九九九年股票上櫃公開發行，
於二〇〇八年脫離中時集團非屬旺中，以「尊重智慧與創意的文化事業」為信念。

激辛數獨 1：254個高強度的頭腦體操。／Media Soft 編；Maki Li 譯.
-- 初版. -- 臺北市；時報文化，2020.02
264面；13X19公分. --（FUN；69）
ISBN 978-957-13-8093-3（平裝）
1. 數學遊戲

997.6　　　　　　　　　　　　　　　　　109000944

"GEKIKARA NANPURE 254 2016NEN 4GATUGO"
Copyright © 2016 Media Soft Ltd.
All rights reserved.
Original Japanese edition published by Media Soft Ltd.
This Traditional Chinese edition is published by arrangement with Media Soft Ltd., Tokyo
in care of Tuttle-Mori Agency, Inc., Tokyo through Future View Technology Ltd., Taipei.

ISBN　978-957-13-8093-3
Printed in Taiwan

2

1

6 1

2 5

8 3

8

8 3 7

9

1 2

4